歷代名畫解讀

康熙原版

芥子園傳畫

翎毛花卉譜（下）

江西美術出版社
全國百佳出版單位

《芥子园画传》的价值与启示

文／苏百钧

成书于康熙年间的《芥子园画传》自面世以来，历经三百余年而不衰，是一部系统完备并详尽介绍画法画理的精美画谱，是学画者的起点之一，为初学绘画者提供了便捷的法门。中国近现代许多著名画家都在启蒙教育阶段受到了此书的影响，如齐白石、潘天寿、傅抱石等人，由此可见该画谱对中国绘画的巨大贡献。

明清两朝为版画发展的繁盛期，读者对图像书的接受度也日益增高，这样的时代背景是画谱得以流行的重要因素之一。明清时期的印刷技术得到快速发展，画谱的质量也越来越高。随着当时绘画市场的活跃，从事绘画的人数开始增多，画谱的市场需求量也逐渐变大。同时，此前的画家对历代经典艺术形象所做的概括和提炼，为此时制作画谱范本奠定了基础。画谱对历代所创造和积淀的笔墨技巧与功力进行了提取，保存了中国画在创作实践中积累的文化和智慧的精华。在众多因素的影响与促进下，《芥子园画谱》应运而生。该书在继承历代图示的基础上，还做到了超越与创新。

《芥子园画传》涵盖画法、画史、画论、画评等部分，集中讨论了中国画的渊源、审美与创作实践经验及基本技法。其中《芥子园画传——翎毛花卉谱》卷以画论、画法源流为开篇，阐述了画花诀与画翎毛诀，以及画鸟飞、鸣、饮、啄各种姿态的要领与法度，等等。《芥子园画传》将历代名家名画重新演绎，结合刻印的优势传授中国画的程式化语言，循序渐进地对画理、画诀、画法进行具体阐释，形成示范性的实践体系，图文并茂地表现了具体的绘画技法，阐释了传统的中国绘画美学思想。是一部学习中国绘画的经典教材，体现了中国正统的美学趣味和审美追求。

画界对画谱的评价历来有褒贬之分，褒者认为画谱是初学中国画者的有效工具，贬者则认为画谱对于画理、画法的阐释过于表象和程式化。另外，某些翻刻的范本内容和印刷粗糙，容易导致初学者在模仿时对技法的认知有所偏差，也在一定程度上影响了画谱在画界的口碑。但套印技术的发展也促进了画谱从初集到三集的印刷质量的提高，王概在《芥子园画传·序》中提到：'及雕镂工峻，而牛毛茧丝，层渲叠晕，老嫩浅深，旁见侧出，殊出意外，亦为拍案狂喜。'相比印刷技术层面的问题，观念上的弊端更值得学界深思。

随着近代西方美学观念对人们思想的影响，画谱被贴上了刻板、僵化的标签。中国的绘画教学体系常忽视对画谱中创作技法与美学趣味的教学和研究，这是对中国传统审美理想与西方绘画美学的边界化的模糊。当下，中国画创作的技法和观念必然会受到多元化因素的影响。当代中国画家能融汇

中、西之所长者并不在少数，但在西方美术教学体系成为中国高校教学主流的大环境下，画家对中国绘画美学认知的独特性的模糊导致他们的创作呈现出西方审美特色。因此，对西方技法的融入应该建立在画家对中国绘画美学的深刻理解之上，而画谱对中国画审美内核的提炼和对审美规律的总结对于学画者直观地理解中国美学内涵具有重要的意义。

在中央美术学院的教学过程中，我编写了《中国绘画教学大纲》，将中国画的写生学习分成三个阶段，第三个阶段是「目识心记」的写生创作阶段。《芥子园画传》中画法图示的总结即来自历代画家在写生过程中对物象的观察和表现，绘画中呈现的形象是画家对物象进行观察、沉淀后转化为心中之意的艺术形象，例如翎毛、花卉的画法。只有对名作进一步地临习、对画谱产生重新认知后，才会意识到画谱非但不死板，反而非常有灵性。

目前，中国的国画教学体系往往对画谱的内在价值缺少深入研究，一定程度上阻碍了对传统美术教育的反思。故而，对画谱的理解不能仅仅停留在表面，而要找到画谱对中国美学的传承与继承。绘画者只有掌握了画谱中蕴含的审美规律，才能真正做到不拘泥于程式、不脱离法度的心随笔运的自由的创作。

当代的中国绘画艺术作品呈现出多元化和个性化的风格特征。因此，对《芥子园画传》所蕴含的传统美学和艺术形式的继承、弘扬，对其更深层次的中国古典审美理想的挖掘、研究，有利于推动我国传统美术教育事业的发展进程，为实现中华民族伟大复兴积聚文化力量。

（作者系中央美术学院教授，中国艺术研究院博士生导师）

目录

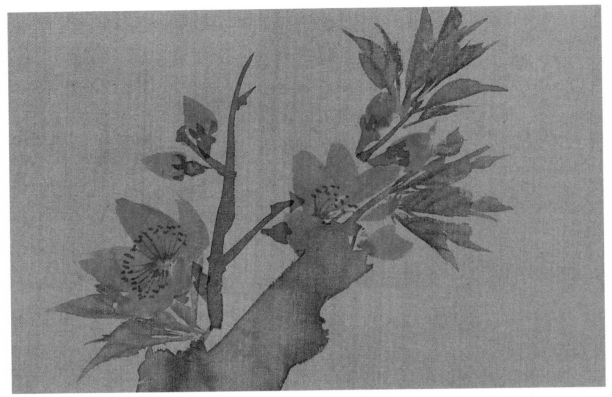

五瓣花头　　清　任伯年　桃花小鸟　轴　局部 ⟹ 上册六二页　桃花

北宋　赵佶　写生珍禽图　卷　局部 ⟹ 上册六二页　杏花

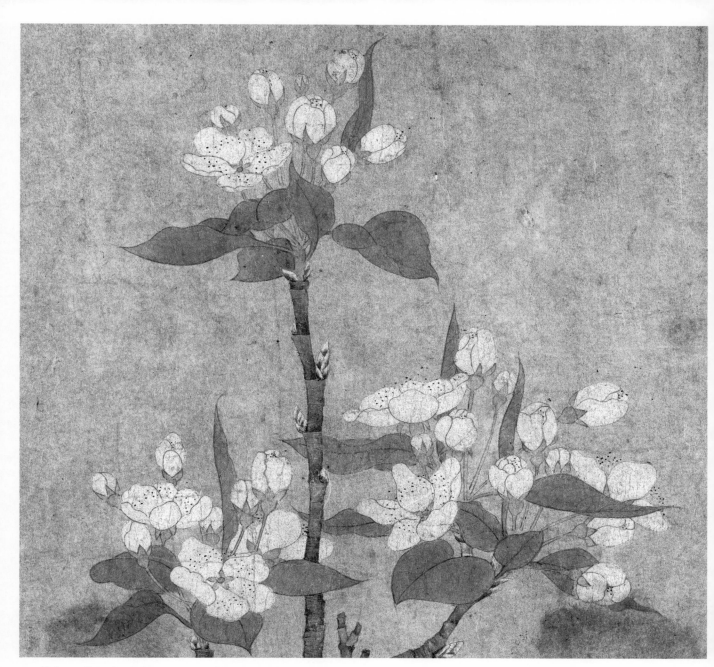

元 钱选 八花图 卷 局部 ⟹ 上册六三页 梨花

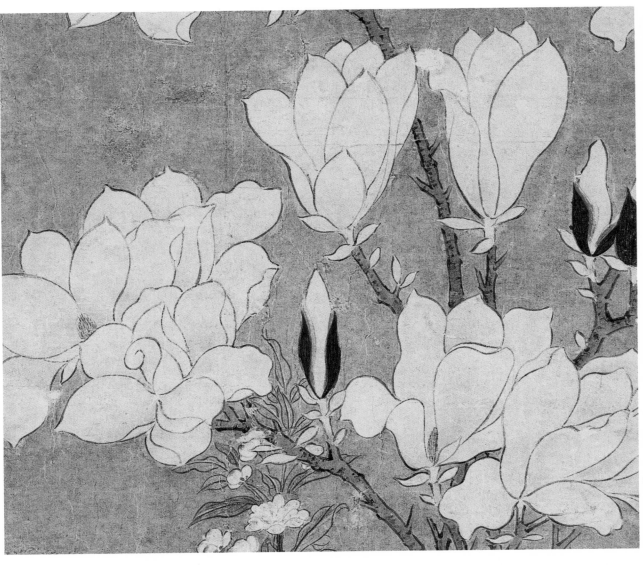

六瓣八九瓣花头

明 孙克弘 玉堂芝兰图 轴 局部

上册六四页 玉兰

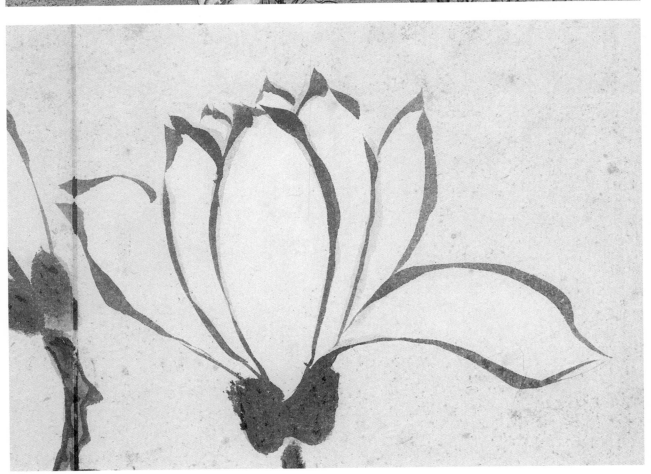

清 罗聘 花果图 册页 之十二 局部

上册六四页 玉兰

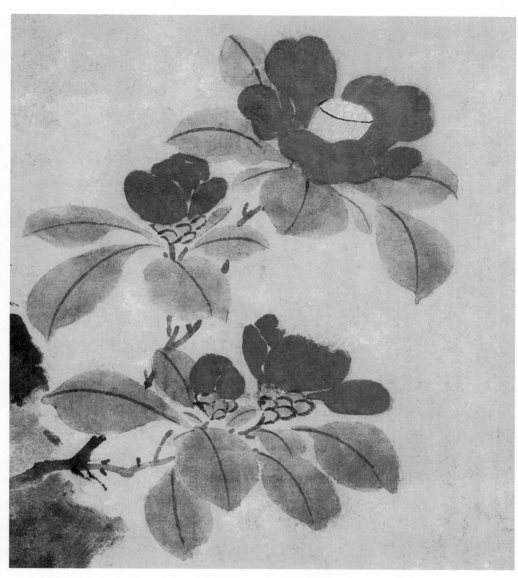

明　朱竺　梅茶山雀图轴　局部　⇈　上册六四页　山茶

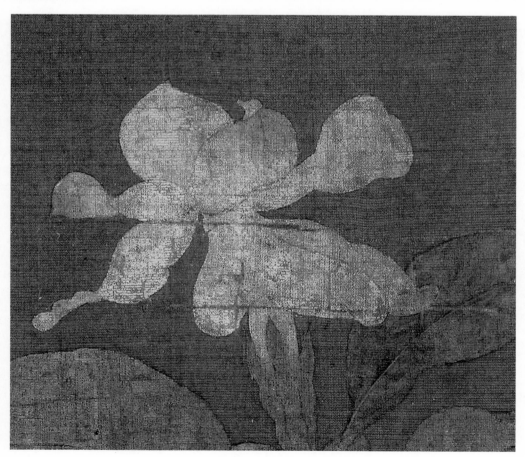

宋　佚名　折枝花卉四段图卷　局部　⇈　上册六五页　栀子

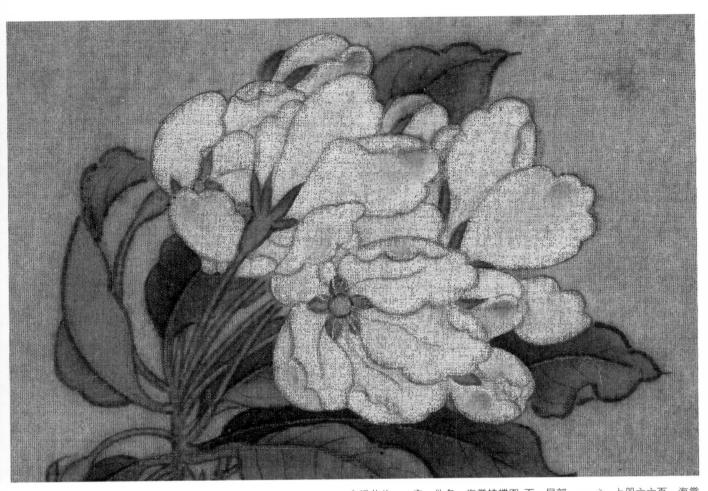

多瓣花头　宋　佚名　海棠蛱蝶图 页　局部　⇌　上册六六页　海棠

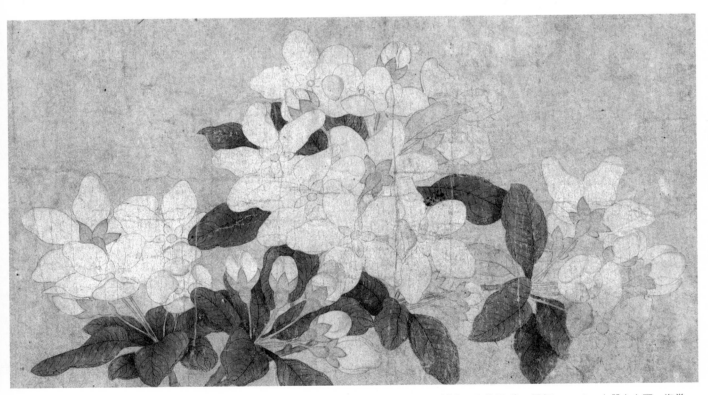

元　钱选　八花图 卷　局部　⇌　上册六六页　海棠

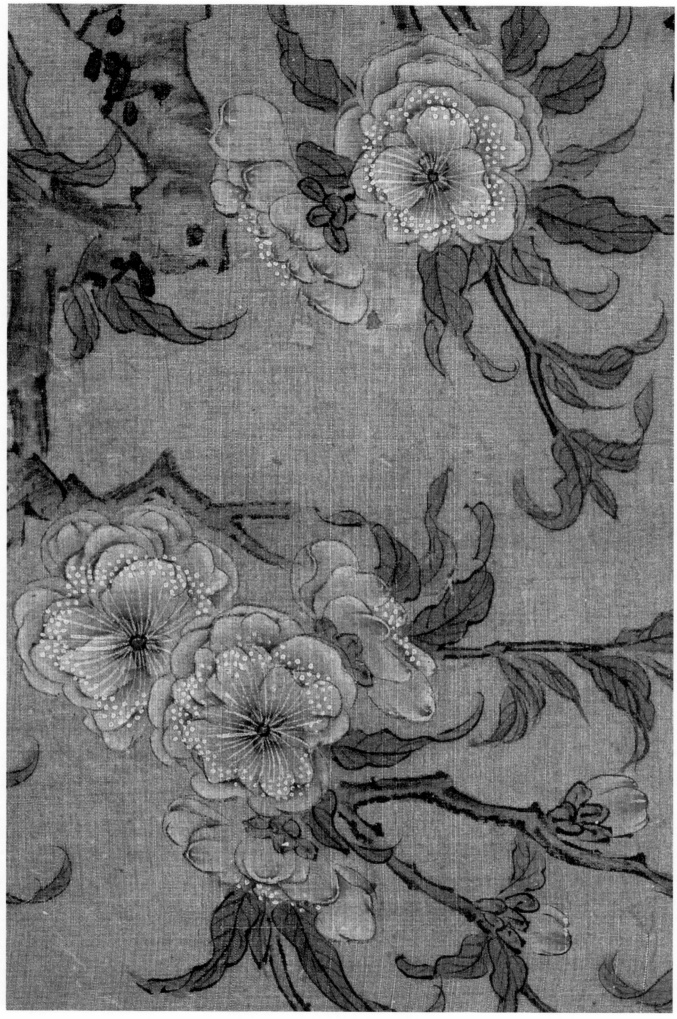

南宋 马世荣 碧桃倚石图 册页 局部 二 上册六六页 碧桃

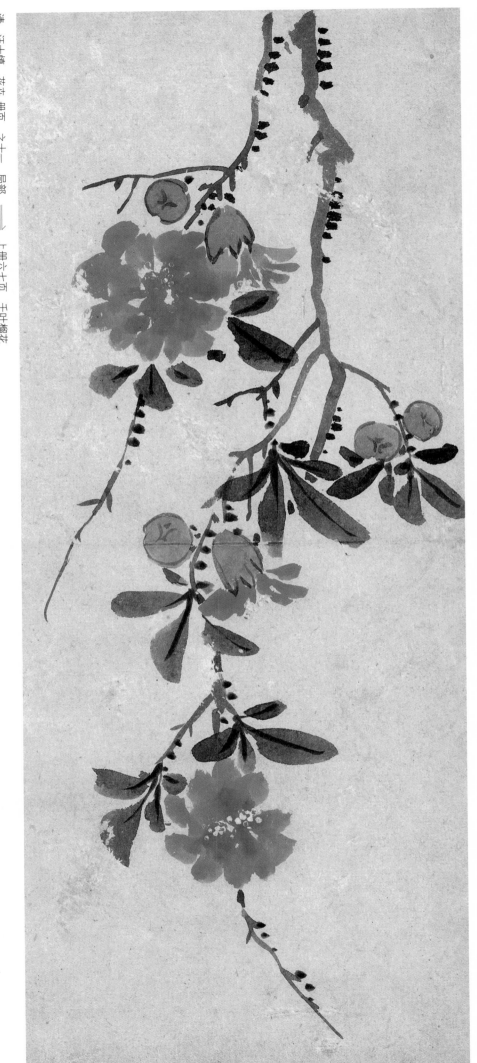

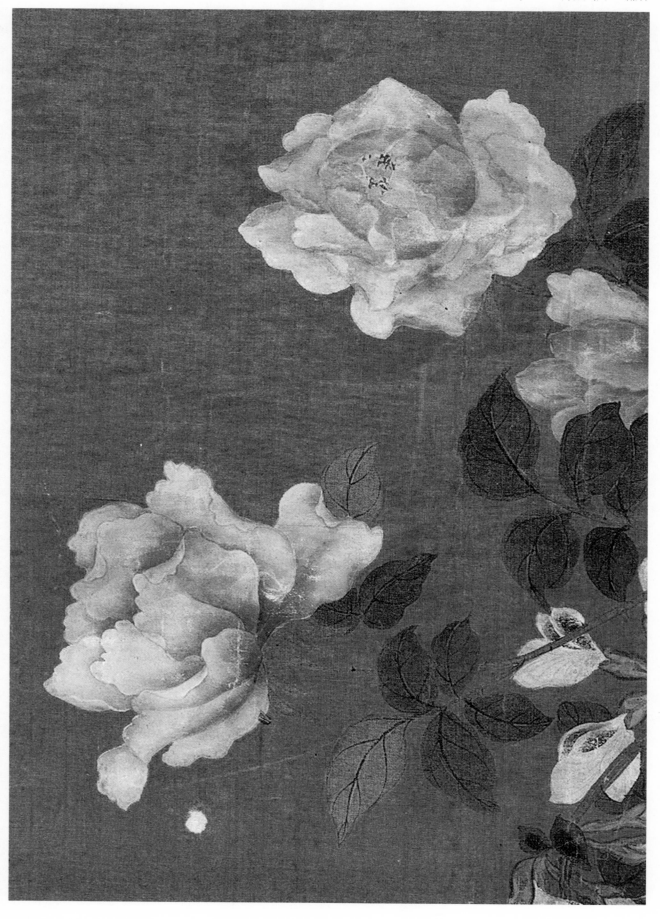

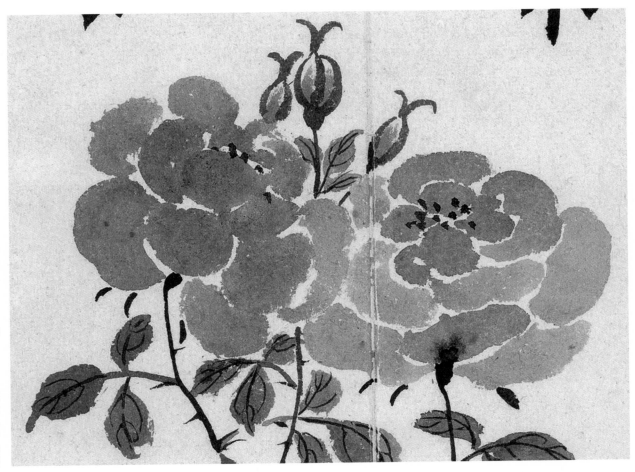

清 金农 杂画册页 之十 局部 ⤵ 上册六八页 薔薇

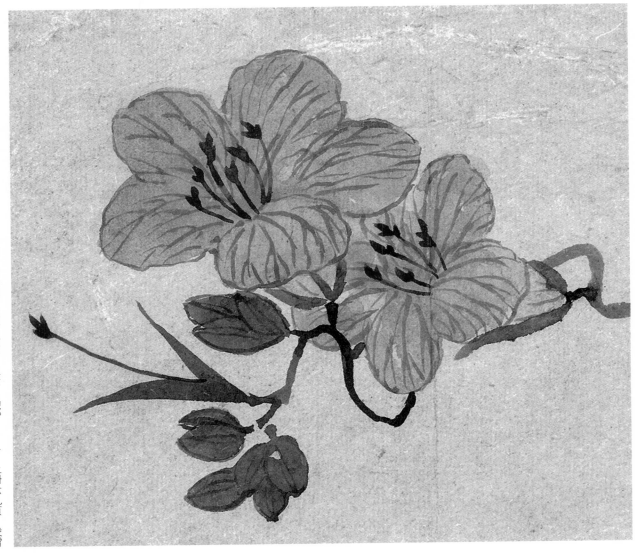

清 汪士慎 花卉册页 之六 局部 ⤵ 上册六九页 凌霄

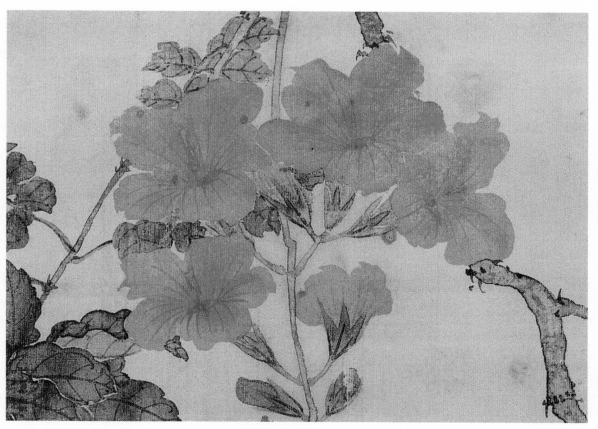

清 居廉 花卉四屏 之二 局部　上册六九页 凌霄

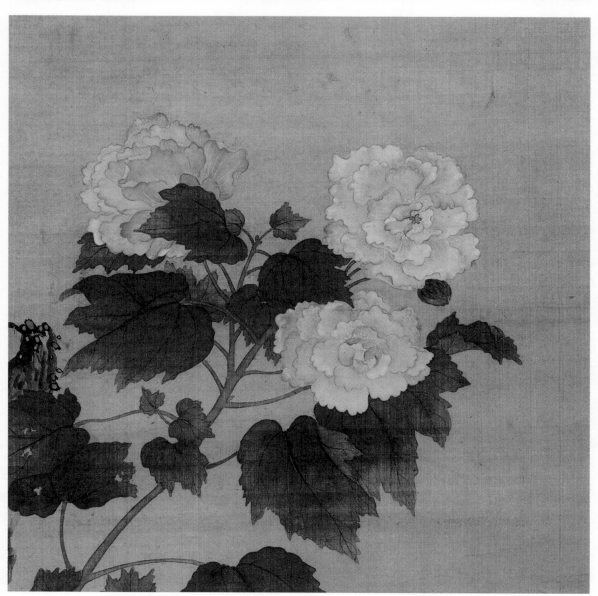

牡丹大花头　清 马荃 白头荣贵图轴 局部　上册七〇页 初开侧面

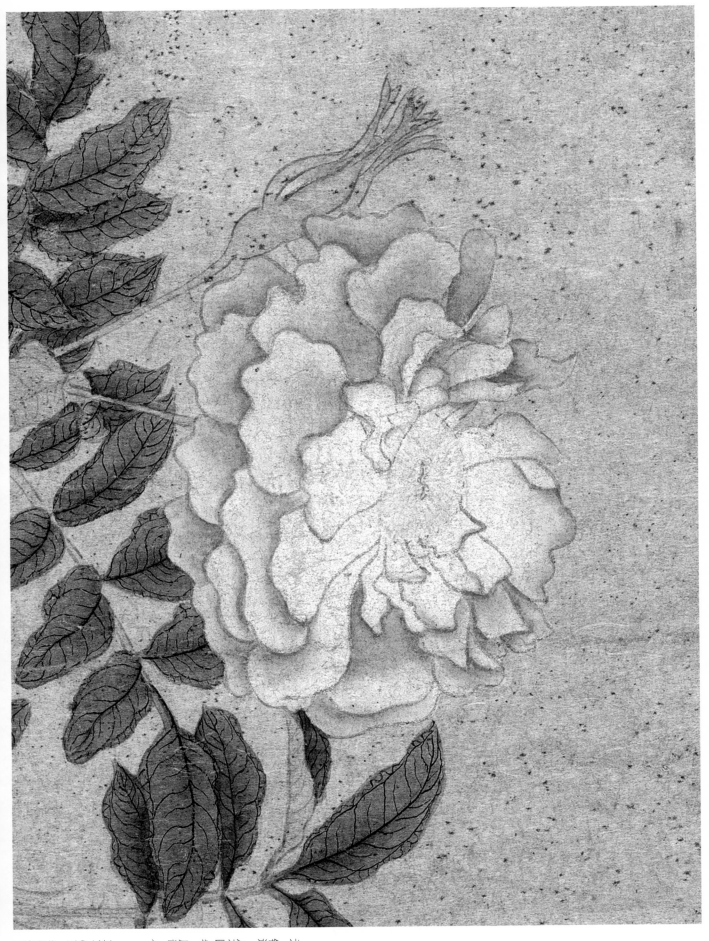

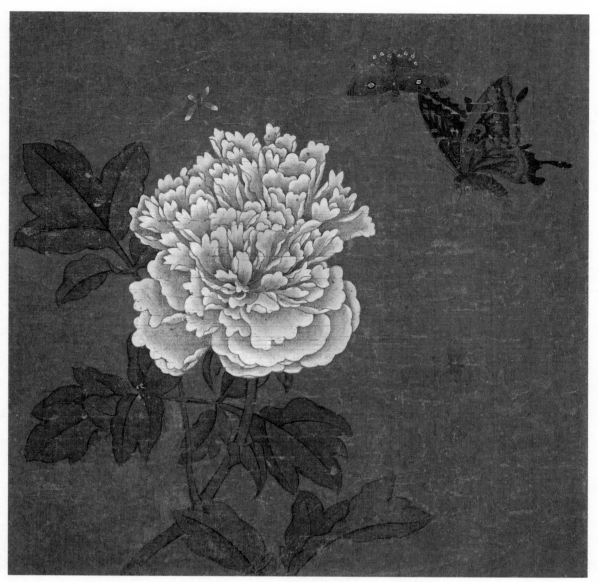

元 沈孟坚 牡丹蝴蝶图页 ⇌ 上册七一页 全开正面

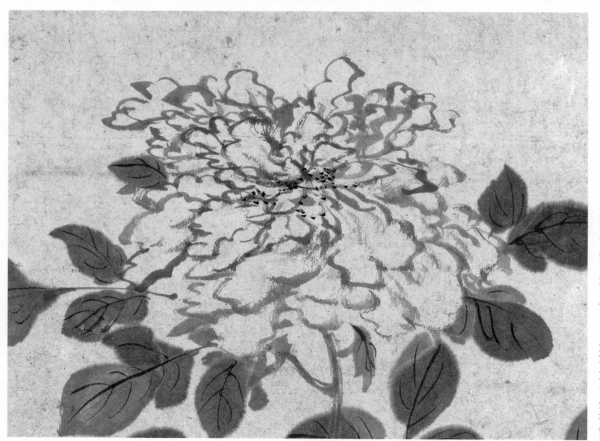

明 陈淳 墨笔花卉卷 局部 ⇌ 上册七一页 全开正面

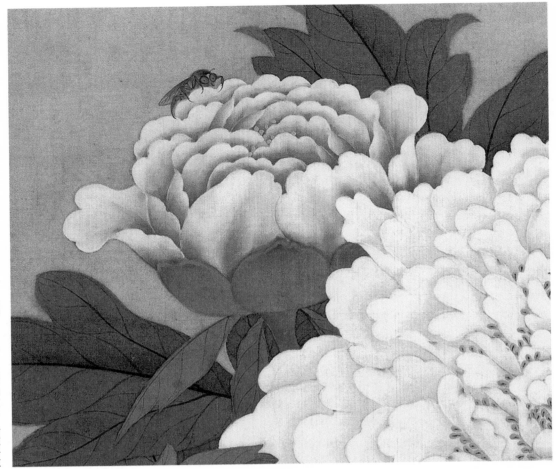

清 余穉 花鸟 册页 之十一 局部 ⇈ 上册七一页 含苞将放

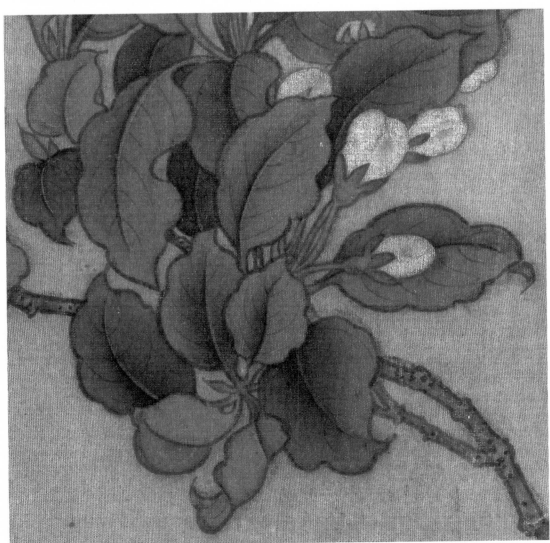

尖叶长叶 宋 佚名 海棠蛱蝶图页 局部 ⇈ 上册七二页 海棠

元 钱选 八花图卷 局部 二 上册七二页 海棠

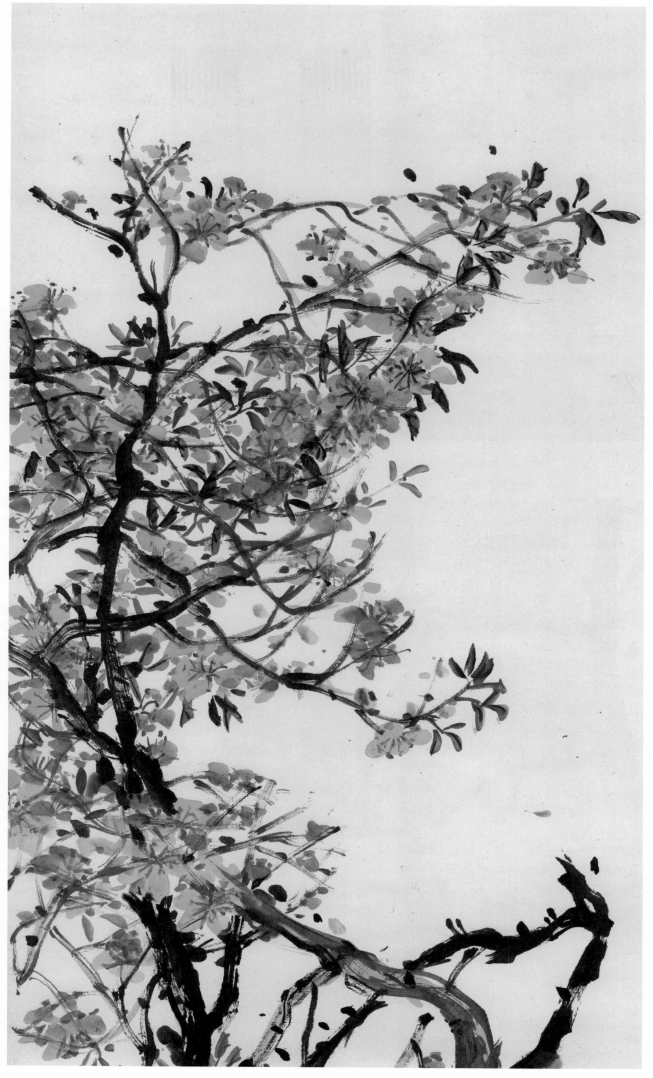

清　吴昌硕　桃花图　轴　局部 ⇑ 上册七三页　桃叶

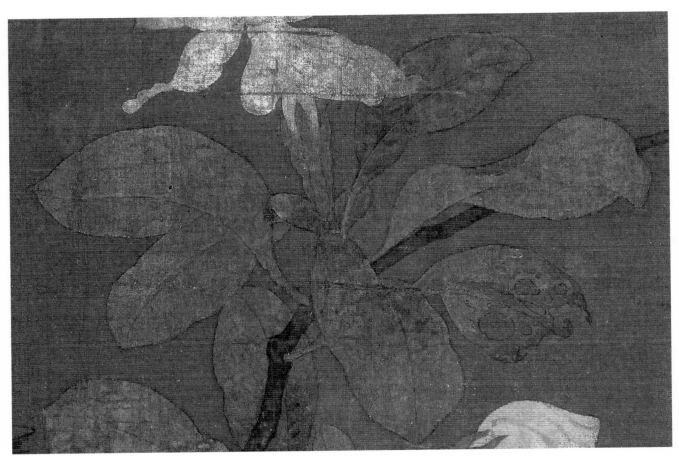

耐寒厚叶　宋　佚名　折枝花卉四段图　卷　局部　⟹　上册七四页　栀子

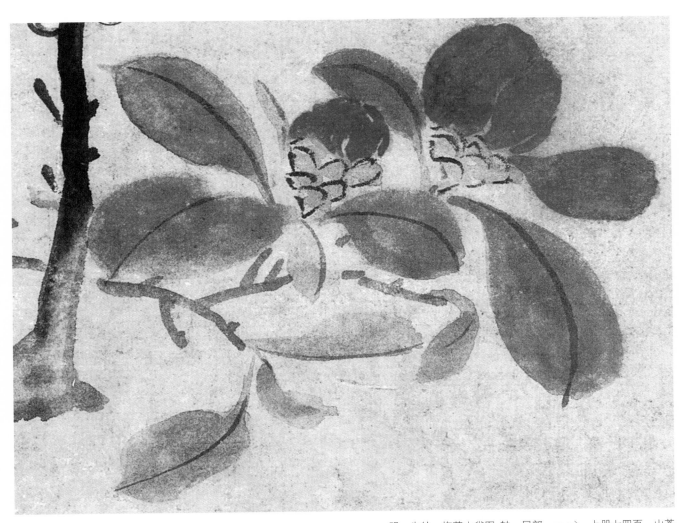

明　朱竺　梅茶山雀图　轴　局部　⟹　上册七四页　山茶

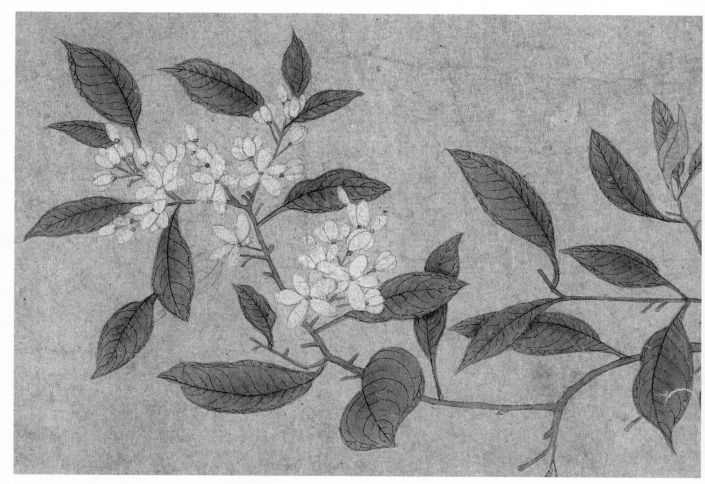

元　钱选　八花图　卷　局部　⟹　上册七五页　桂叶

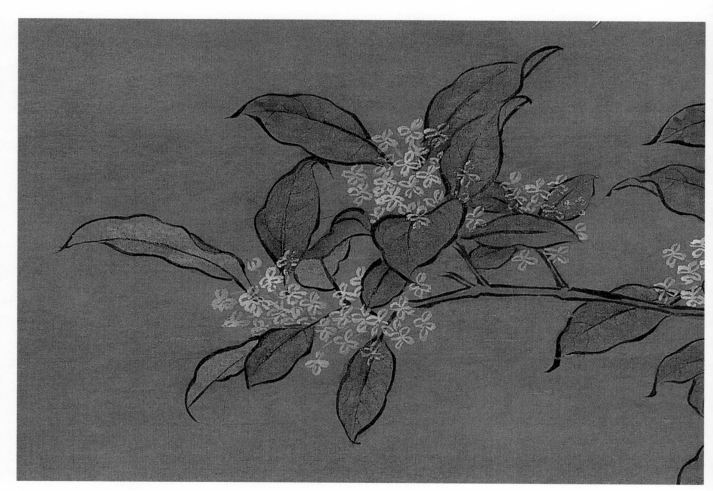

明　吕纪　桂菊山禽图　轴　局部　⟹　上册七五页　桂叶

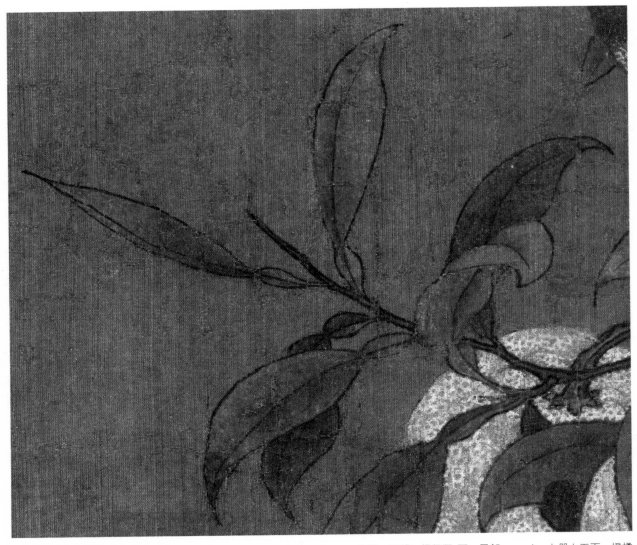

南宋 马麟 橘绿图页 局部 ⟷ 上册七五页 橙橘

刺花毛叶 清 金农 杂画 册页 之十 局部 ⟷ 上册七六页 蔷薇

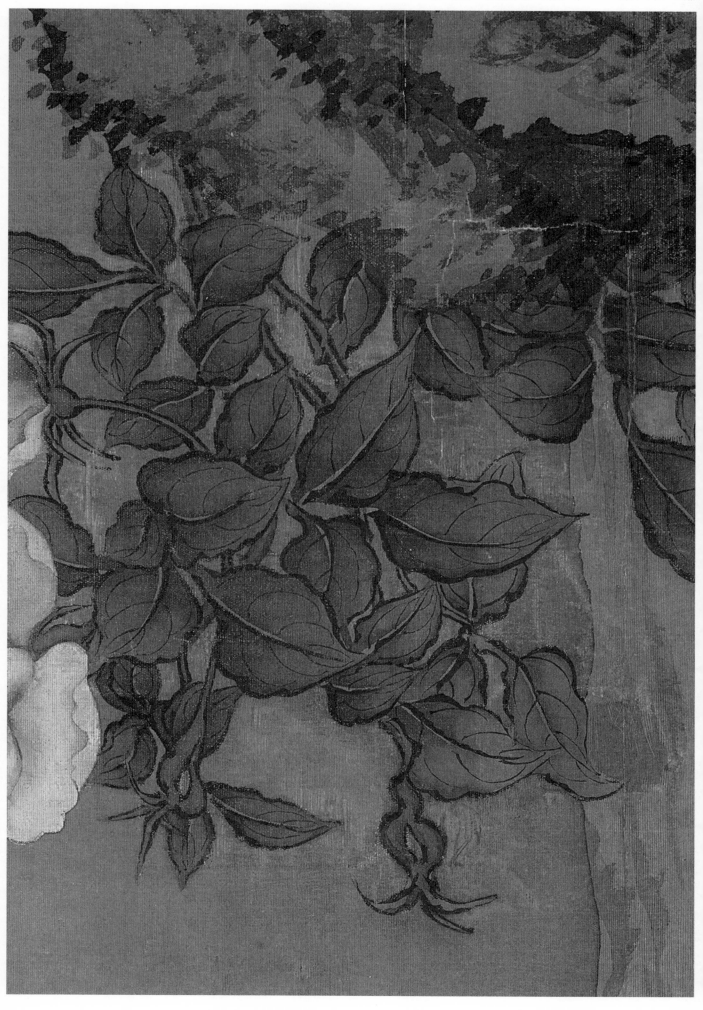

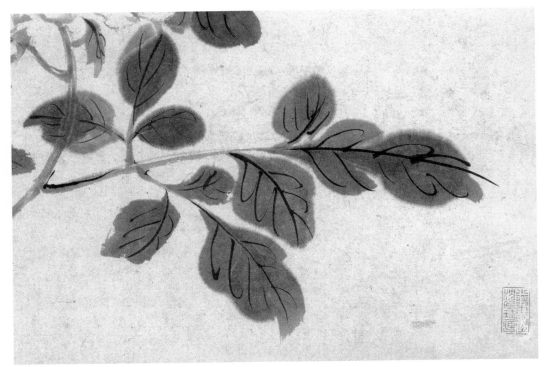

牡丹歧叶　　明　陈淳　墨笔花卉　卷　局部　⟹　上册七八页　枝梢

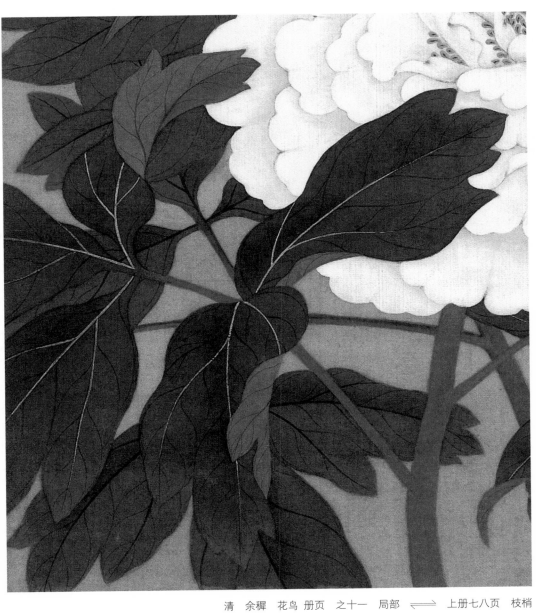

清　余穉　花鸟　册页　之十一　局部　⟹　上册七八页　枝梢

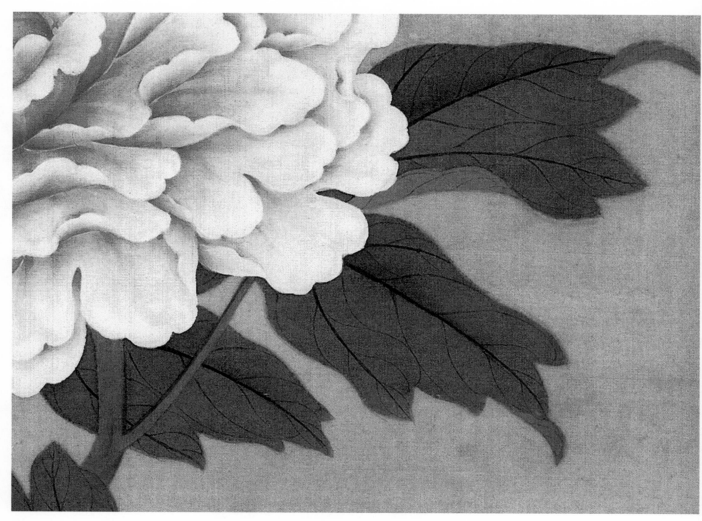

清　余穉　花鸟　册页　之十一　局部　⟹　上册七八页　花底

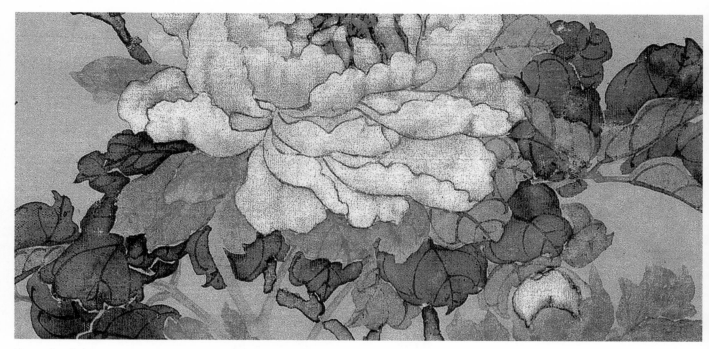

清　居廉　花卉四屏　之一　局部　⟹　上册七八页　花底

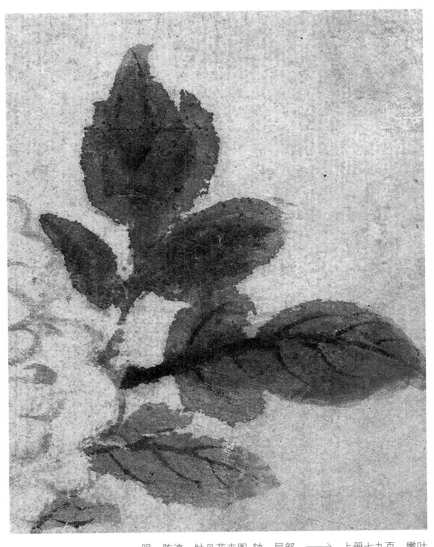

明　陈淳　牡丹花卉图 轴　局部　⟹　上册七九页　嫩叶

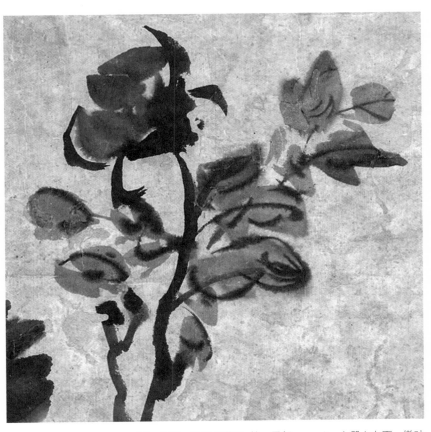

清　李鱓　魏紫姚黄图 轴　局部　⟹　上册七九页　嫩叶

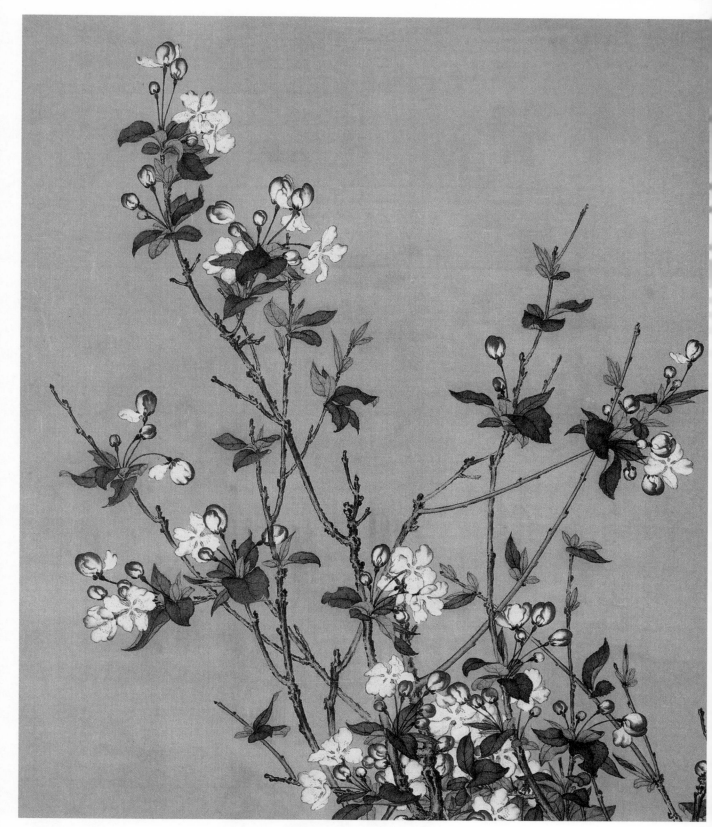

木本各花梗起手式　　清　（意）郎世宁　锦春图 轴　局部 ⇌　上册八〇页　柔枝交加

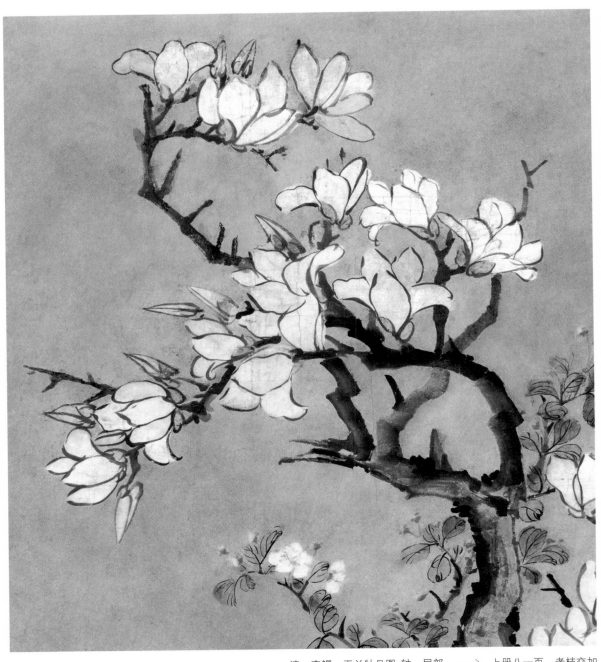

清　李鱓　玉兰牡丹图　轴　局部 ⟺ 上册八一页　老枝交加

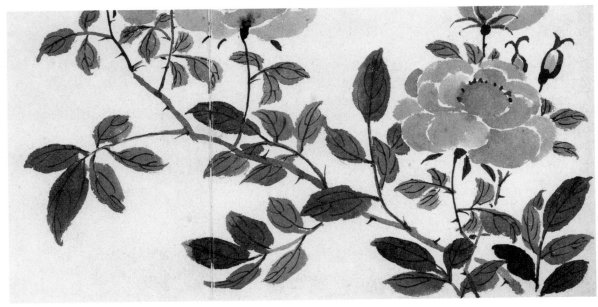

清　金农　杂画　册页　之十　局部 ⟺ 上册八一页　刺枝

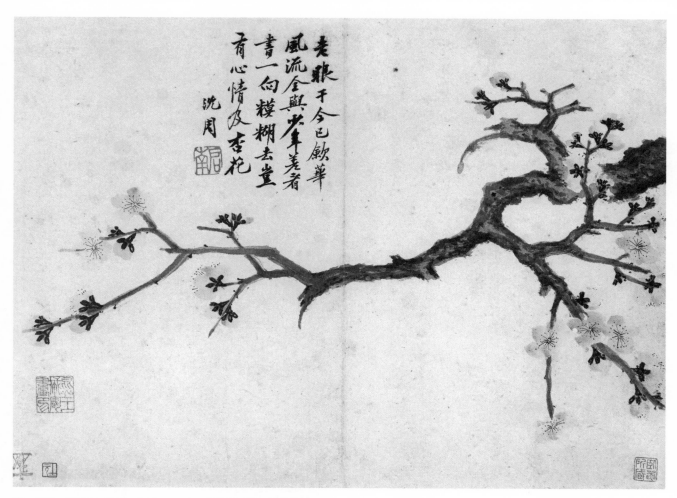

明　沈周　卧游图　册页　之二　⇌　上册八二页　卧干横枝

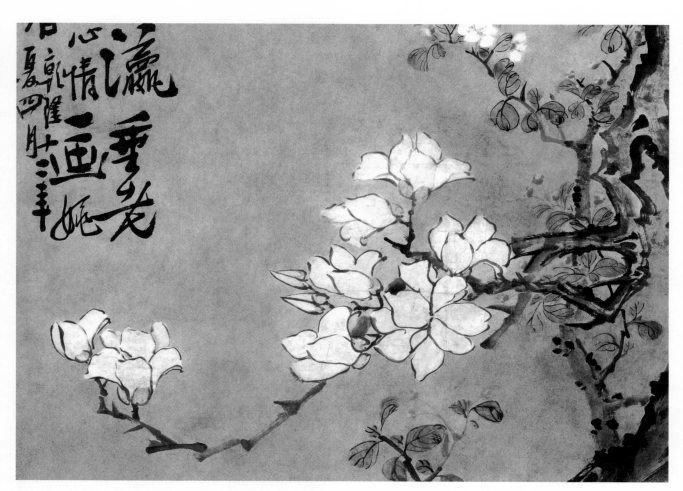

清　李鱓　玉兰牡丹图轴　局部　⇌　上册八二页　下垂折枝

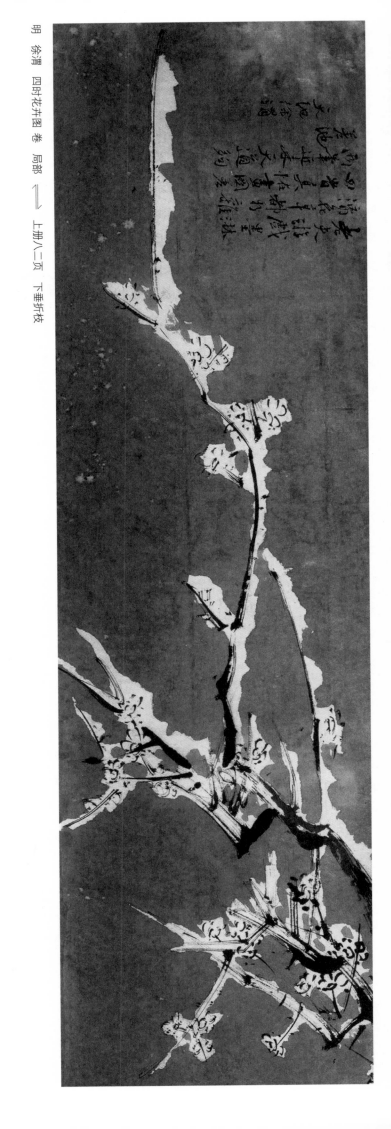

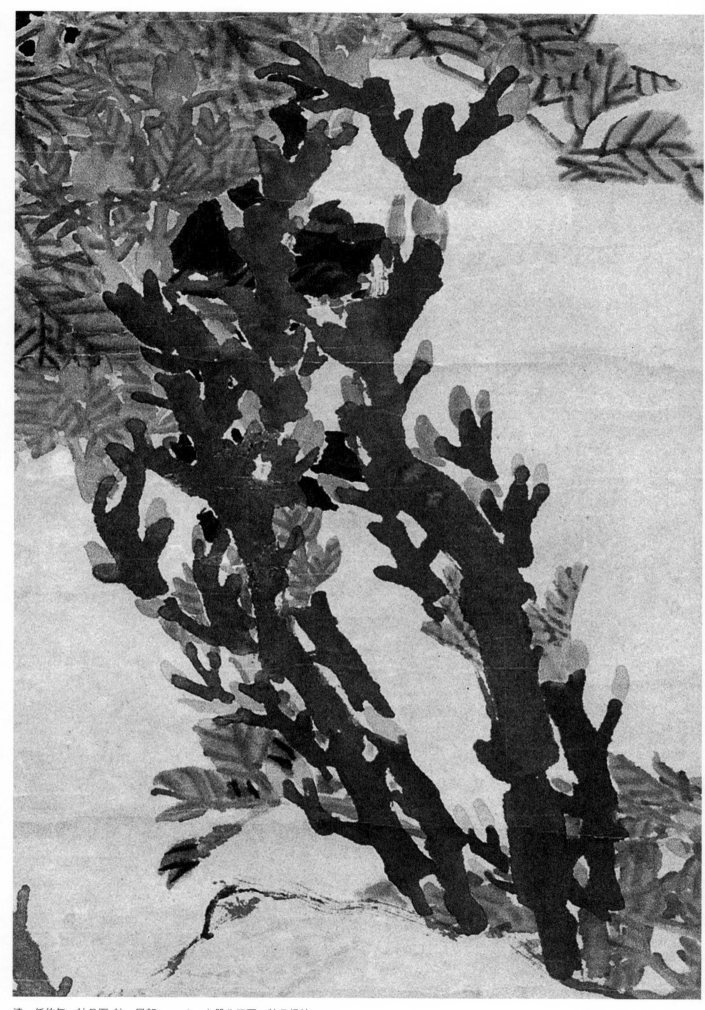

清　任伯年　牡丹图 轴　局部　⇌　上册八三页　牡丹根枝

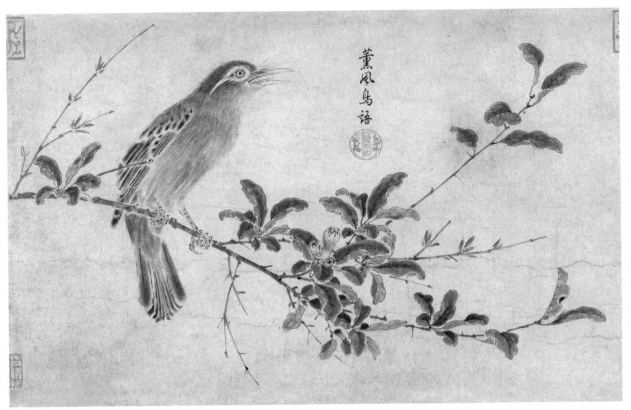

北宋　赵佶　写生珍禽图　卷　局部　⟹　上册八四页　横枝上仰

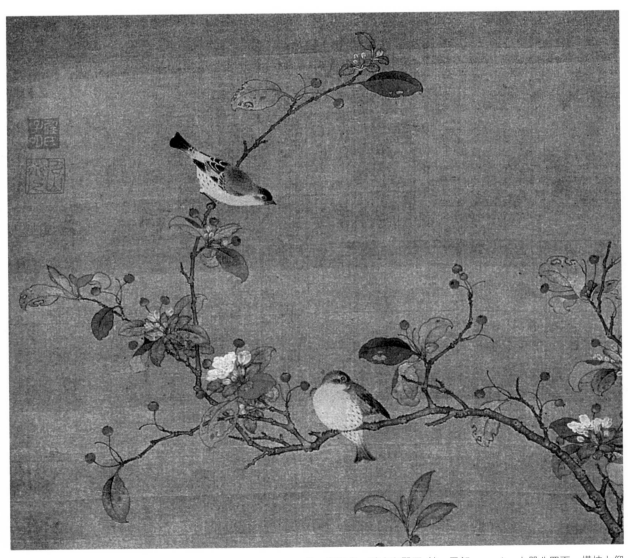

元　任仁发　秋水凫鹥图　轴　局部　⟹　上册八四页　横枝上仰

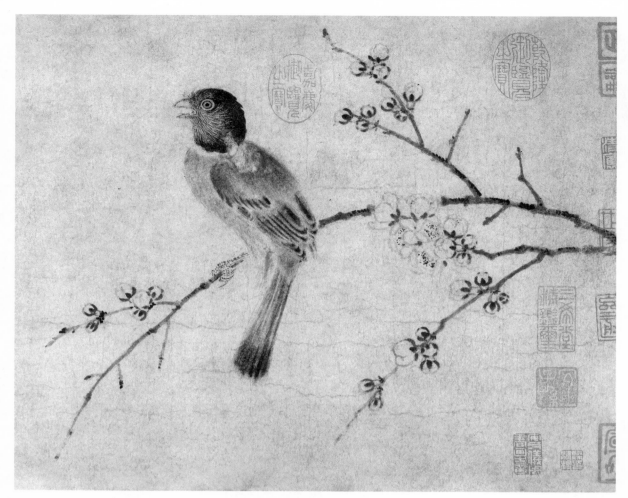

北宋　赵佶　写生珍禽图　卷　局部　⟹　上册八五页　横枝下垂

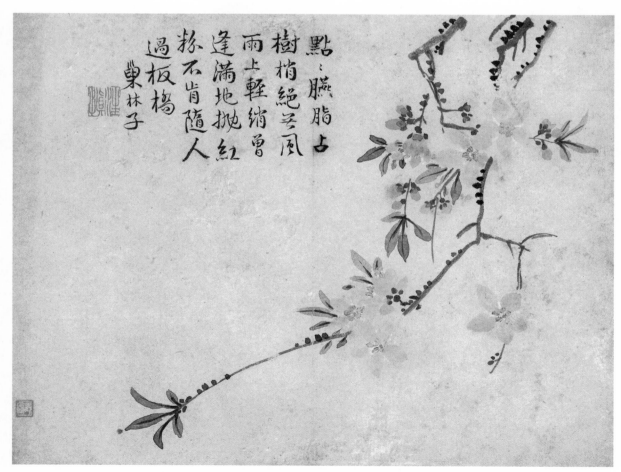

點點臙脂古
樹梢絕苦風
雨上輕綃曾
逢滿地拋紅
粉不肯隨人
過板橋
栗林子

清　汪士慎　花卉　册页　之十二　⟹　上册八五页　横枝下垂

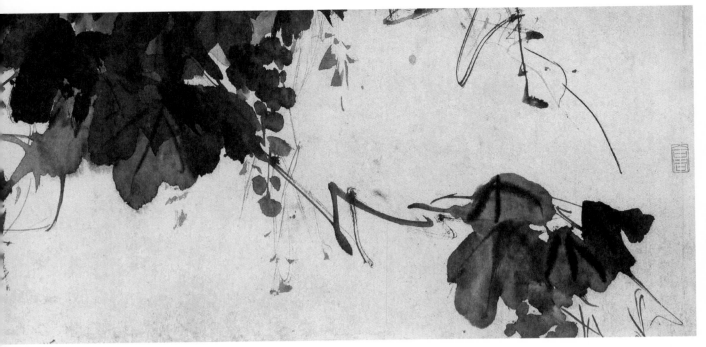

明　徐渭　四时花卉图　卷　局部 ⟺ 上册八五页　藤枝

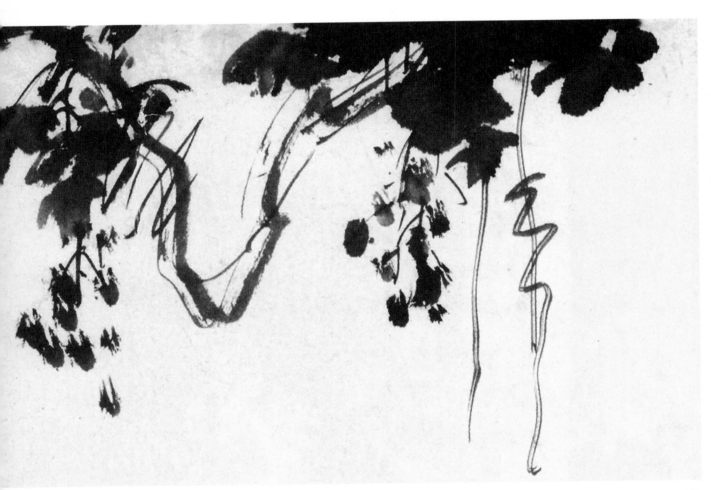

明　徐渭（传）　折枝花卉　卷　局部 ⟺ 上册八五页　藤枝

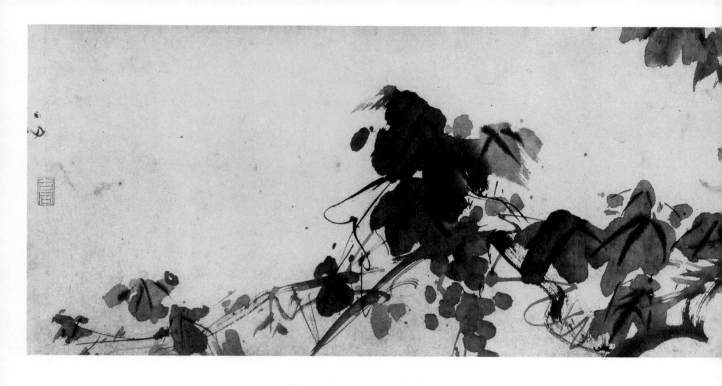

半生落魄已成翁，獨立書
齋嘯晚風，筆底明珠無
處賣，閑拋閑擲野藤
中

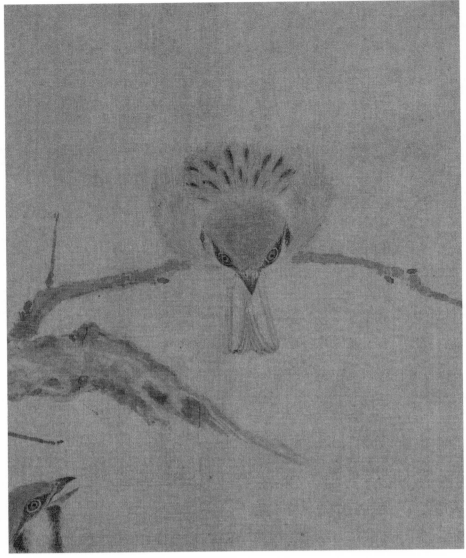

踏枝式　北宋　崔白　寒雀图　卷　局部　⇕　上册八八页　正面下视不露足

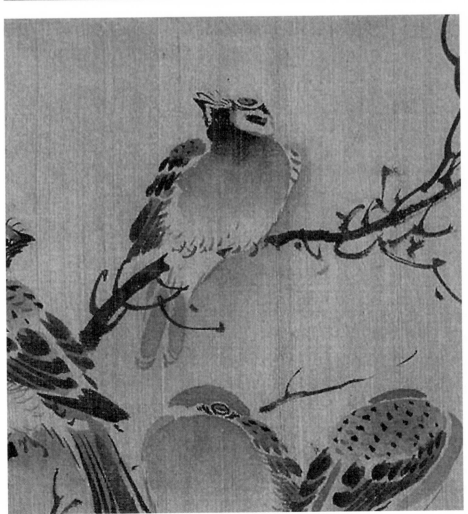

明　林良　乔林百雀图　卷　局部　⇕　上册八八页　昂首上视露足

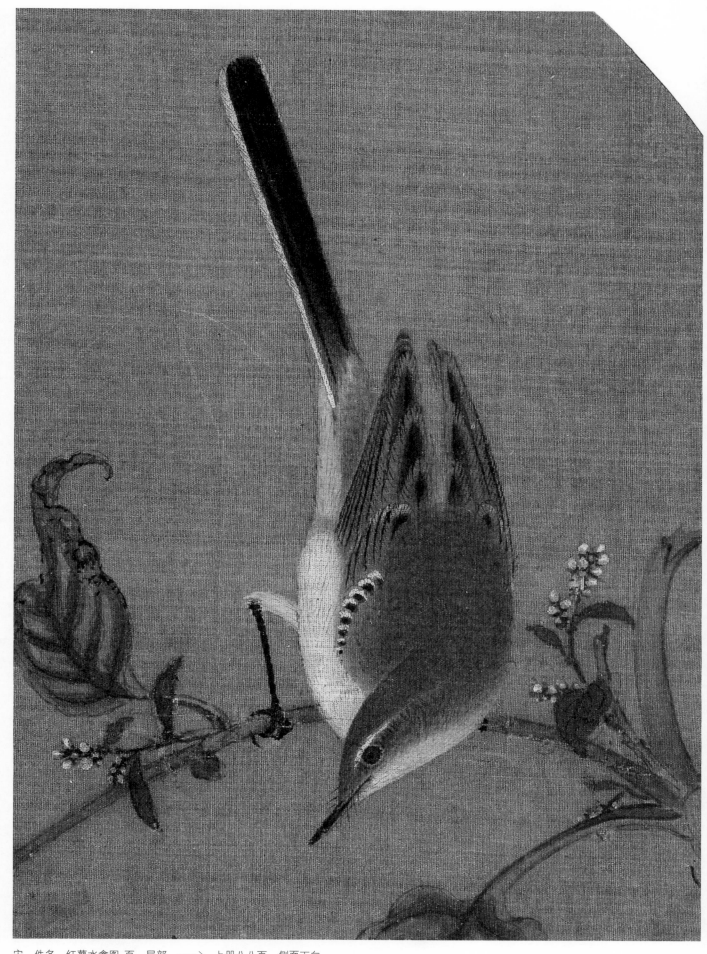

宋　佚名　红蓼水禽图 页　局部 ⟶　上册八八页　侧面下向

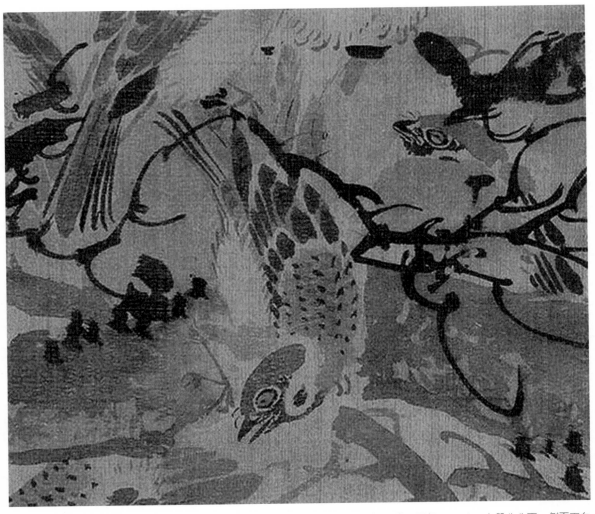

明　林良　乔林百雀图　卷　局部　⟺　上册八八页　侧面下向

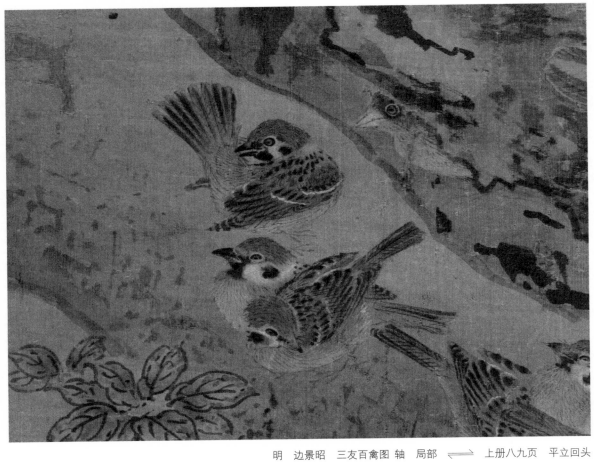

明　边景昭　三友百禽图　轴　局部　⟺　上册八九页　平立回头

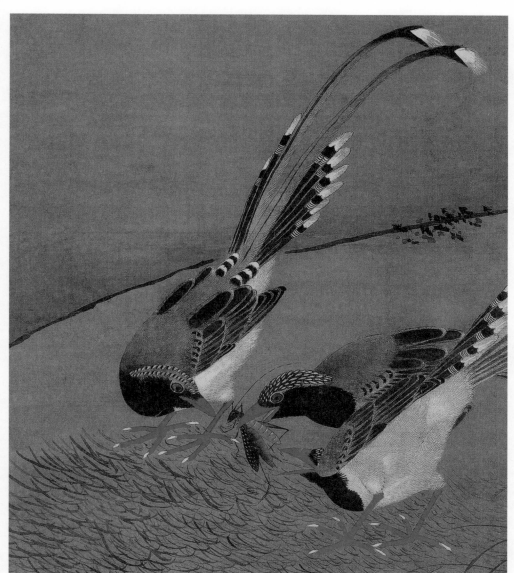

明　吕纪　桂菊山禽图轴　局部　⇓　上册八九页　平立回头

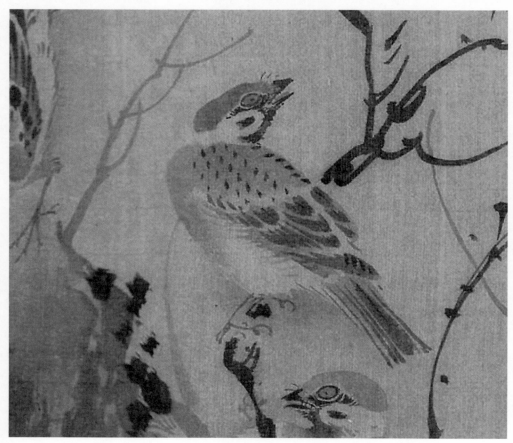

明　林良　乔林百雀图卷　局部　⇓　上册八九页　侧面上向

四五

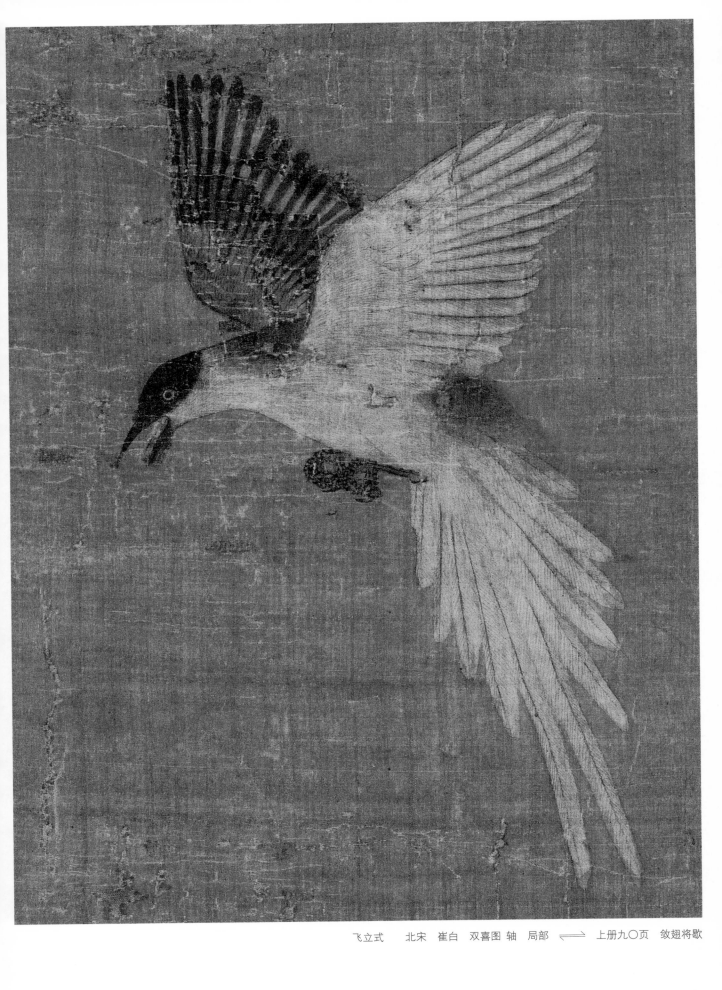

飞立式　北宋　崔白　双喜图 轴　局部　⟶　上册九〇页　敛翅将歇

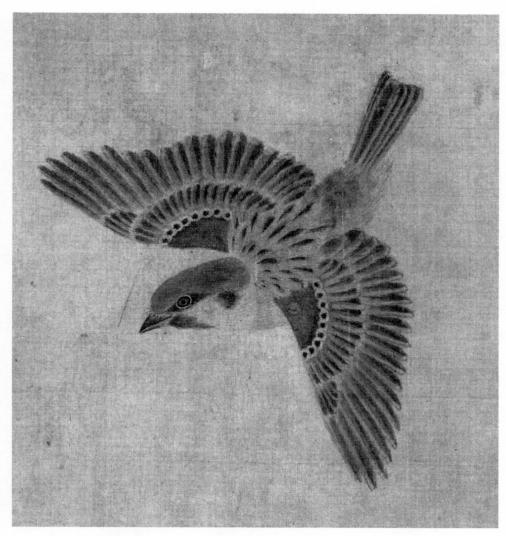

北宋　崔白　寒雀图 卷　局部 ⇌ 上册九一页　下飞

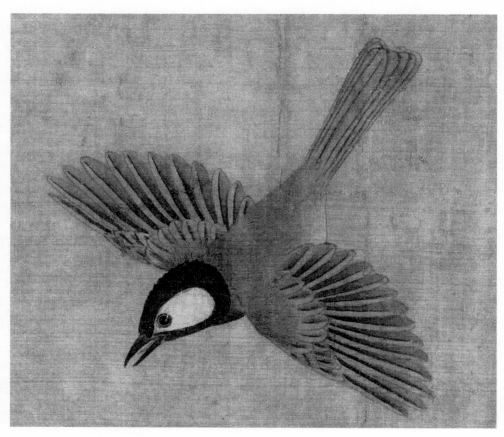

五代　黄筌　写生珍禽图 卷　局部 ⇌ 上册九一页　下飞

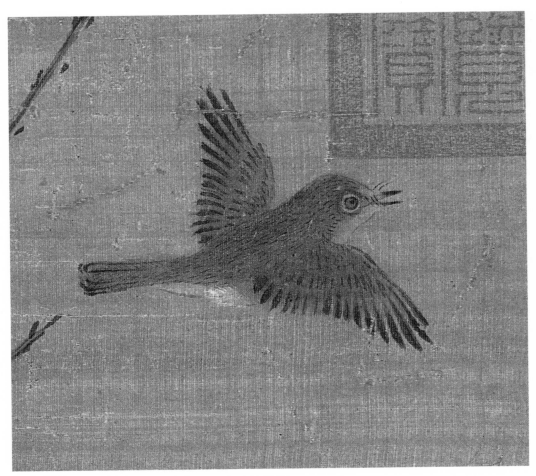

明　边景昭　三友百禽图 轴　局部 ⇌　上册九一页　上飞

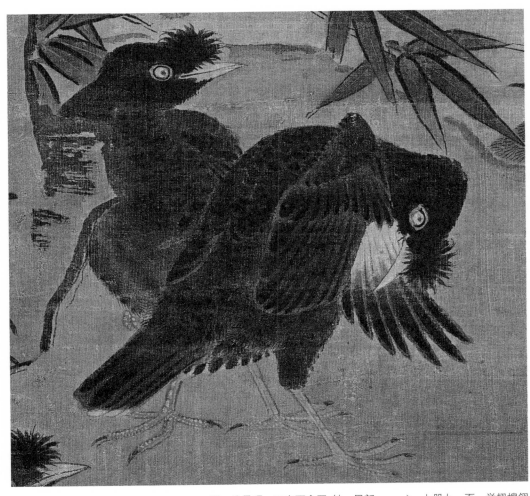

明　边景昭　三友百禽图 轴　局部 ⇌　上册九一页　举翅搜翎

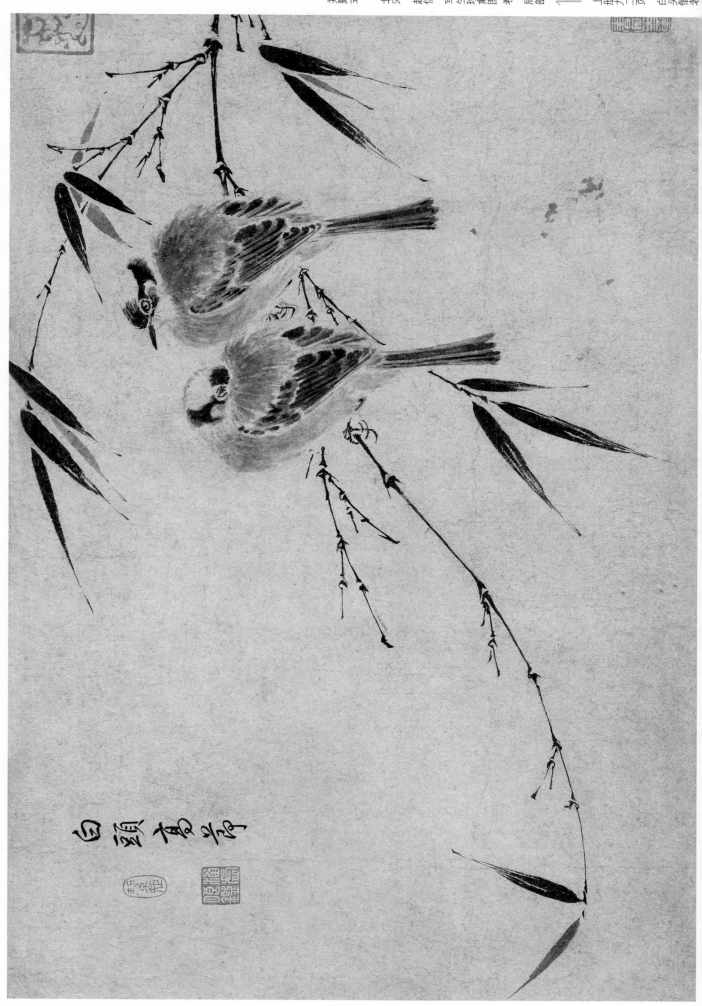

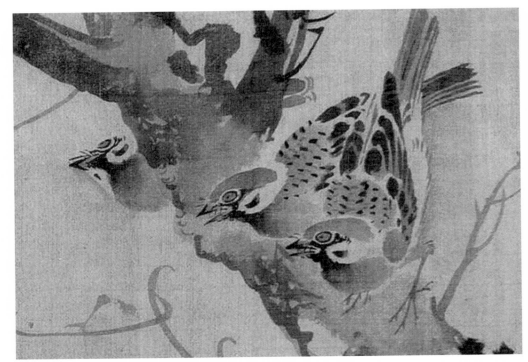

明　林良　乔林百雀图 卷 局部 ⟹ 上册九二页　和鸣

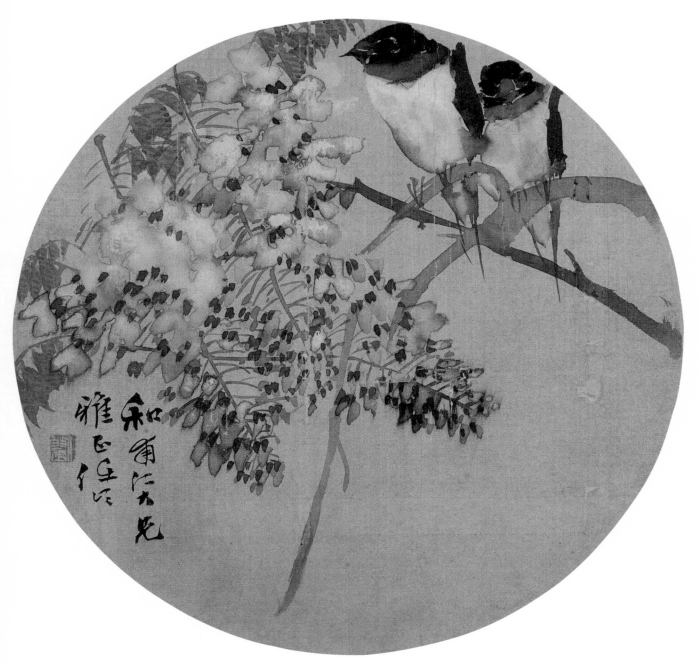

清　任伯年　紫藤双燕 纨扇 ⟹ 上册九三页　燕尔同栖

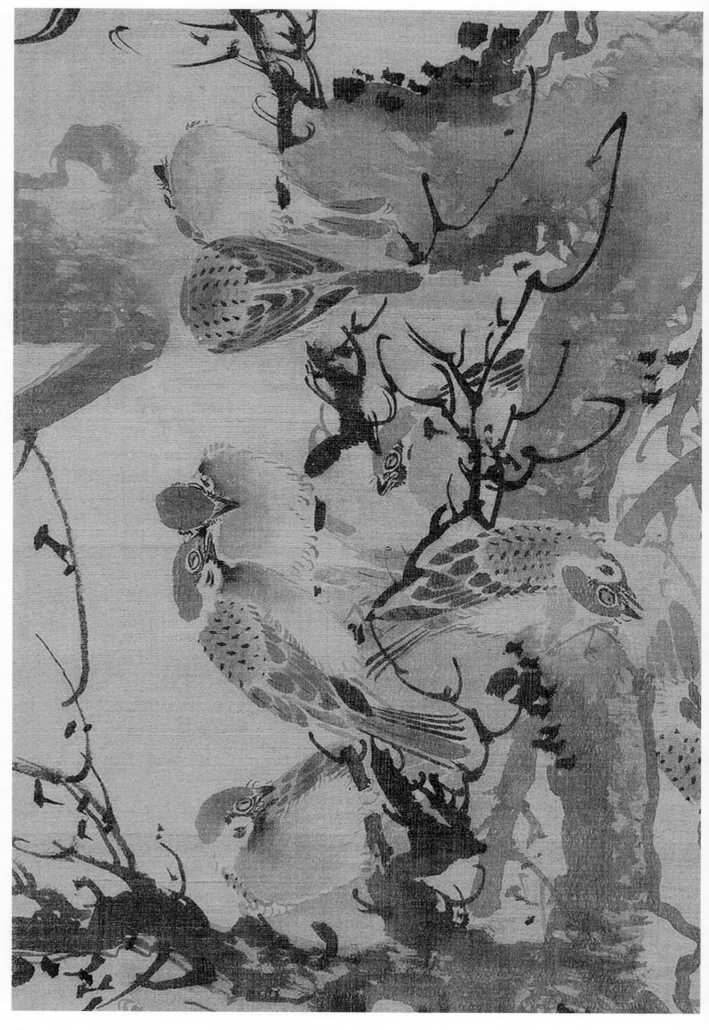

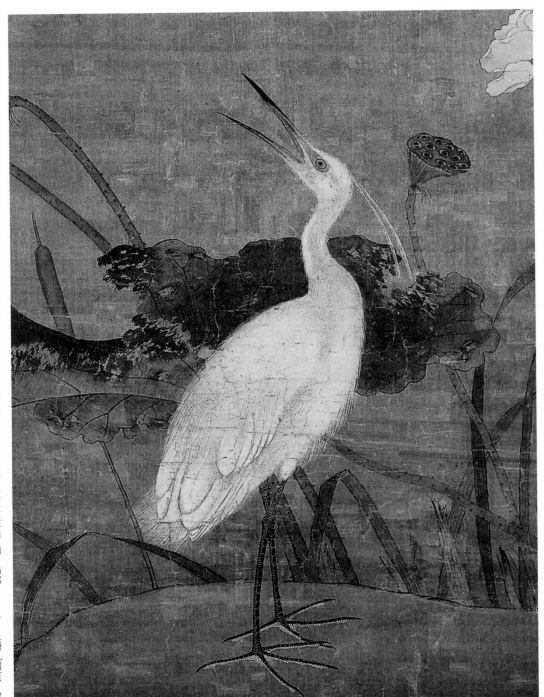

水禽式　明　吕纪　秋鹭芙蓉图轴　局部　⇆　上册九四页　溪鹭

北宋　赵佶　池塘秋晚图卷　局部　⇆　上册九四页　溪鹭

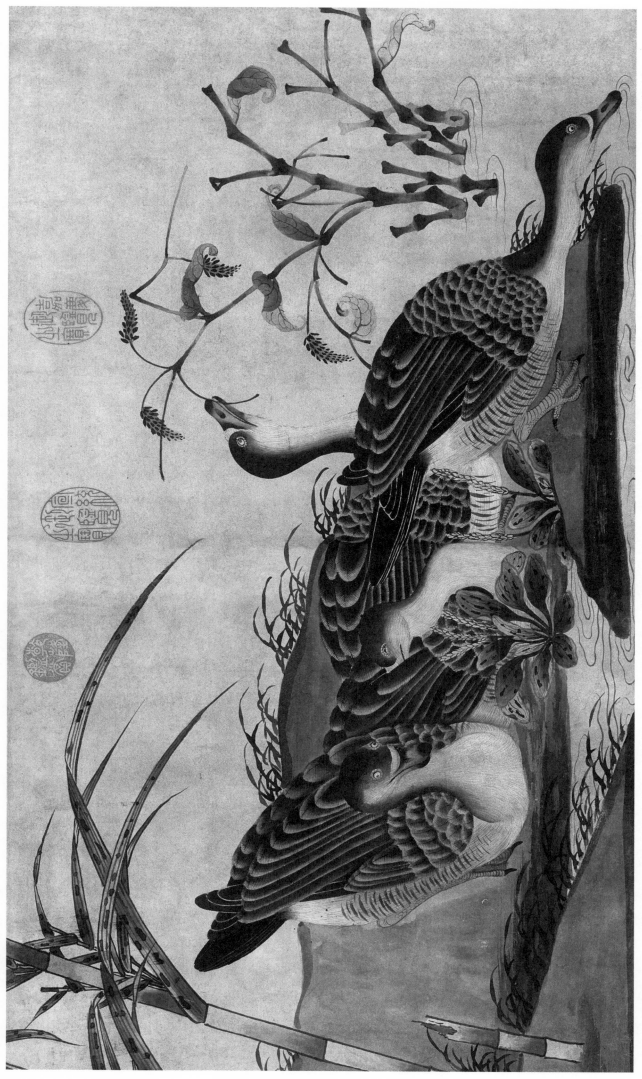

北宋 赵佶 柳鸭芦雁图卷 局部 二 上册九五页 汀雁

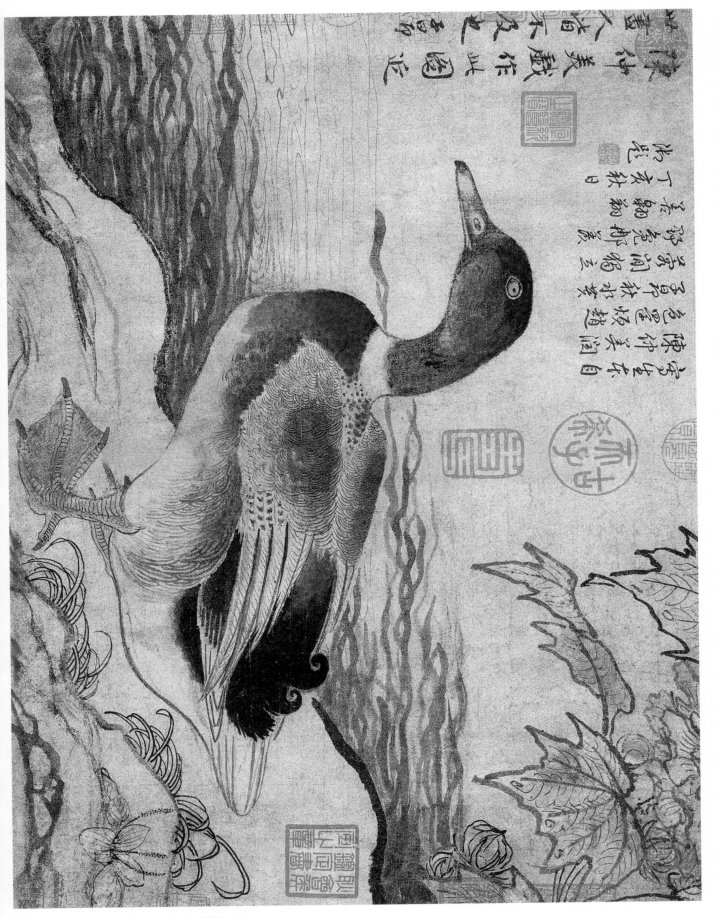

翻身飞斗式　明　林良　乔林百雀图卷　局部　⇑　上册九八页　翻身倒垂

宋　佚名　斗雀图页　局部　⇑　上册九九页　雀飞斗

明　林良　乔林百雀图 卷　局部　⟺　上册九九页　雀飞斗

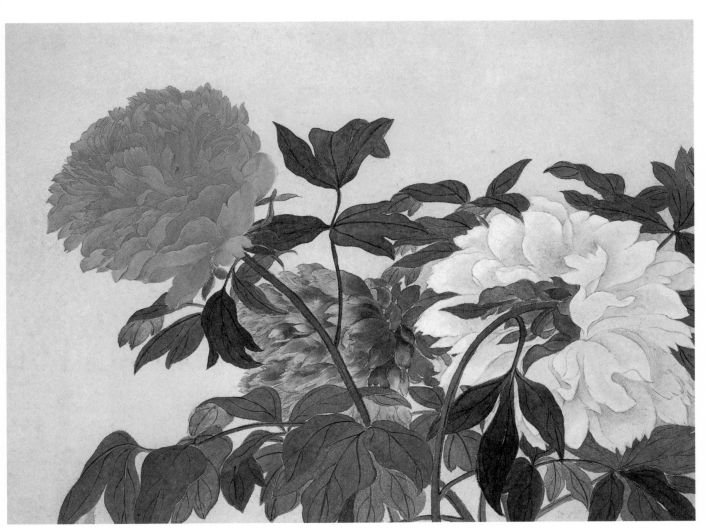

历代名人画谱　清　恽寿平　牡丹图 册页　⟺　上册一一〇页　玉楼春

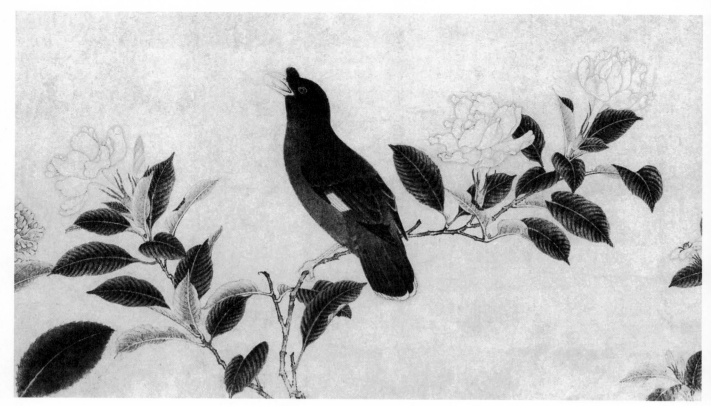

宋　佚名　百花图　卷　局部 ⟺ 上册——二页　栀子

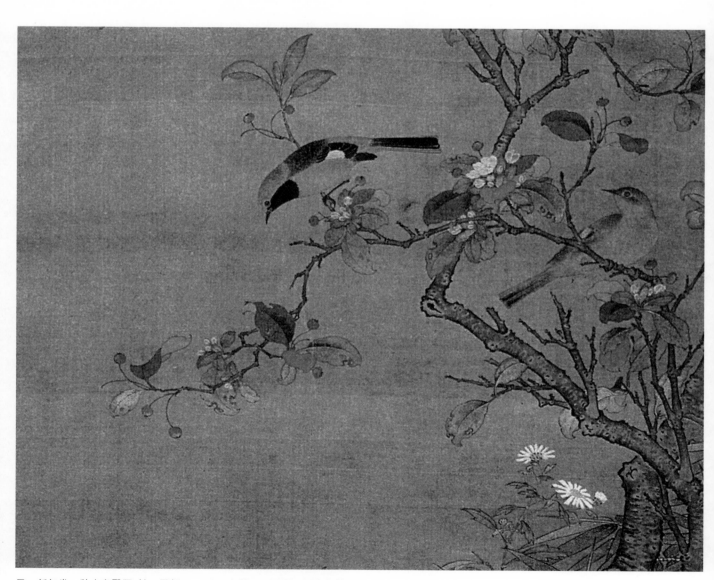

元　任仁发　秋水凫鹥图　轴　局部 ⟺ 上册——四页　西府海棠

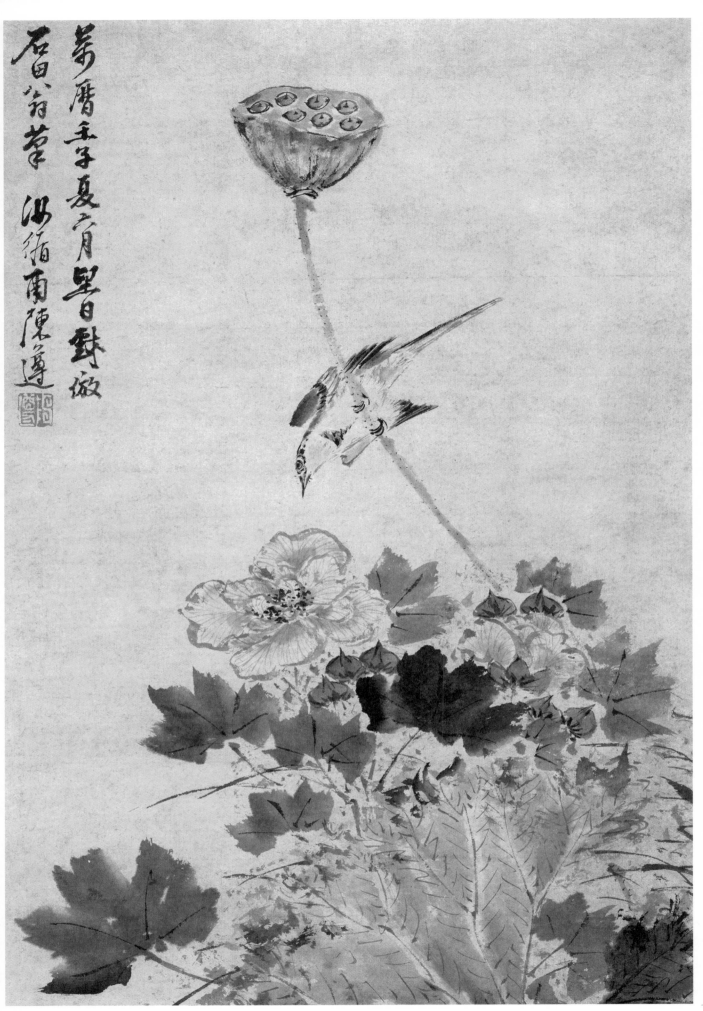

明 陈遵 芙蓉鹡鸰图 轴 局部 ⟹ 上册一一八页 木芙蓉

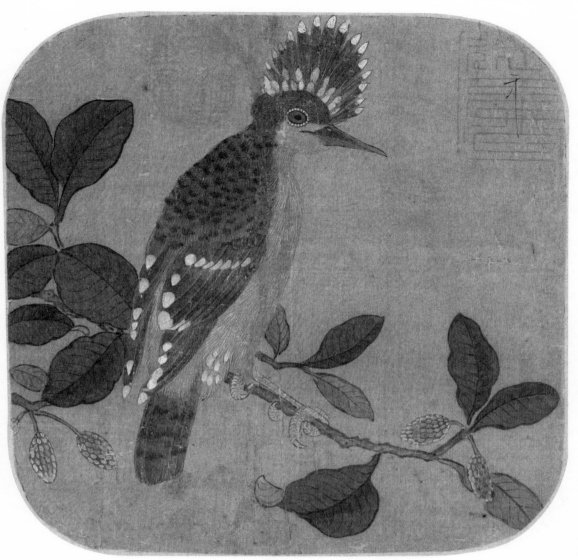

北宋 赵佶 戴胜图页 上册一二四页 荔枝

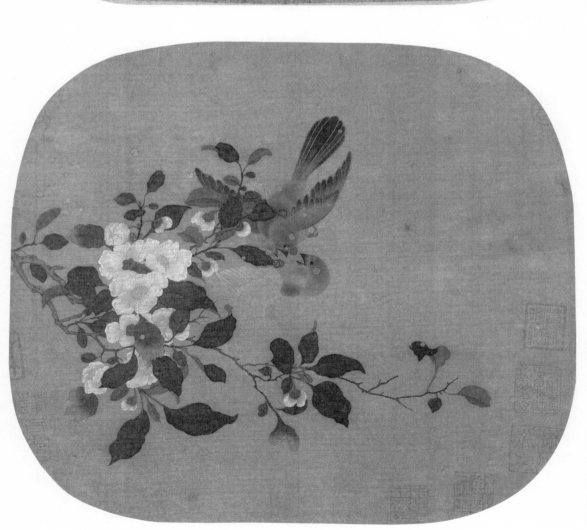

南宋 佚名 争禽图页 上册一二六页 茶叶花

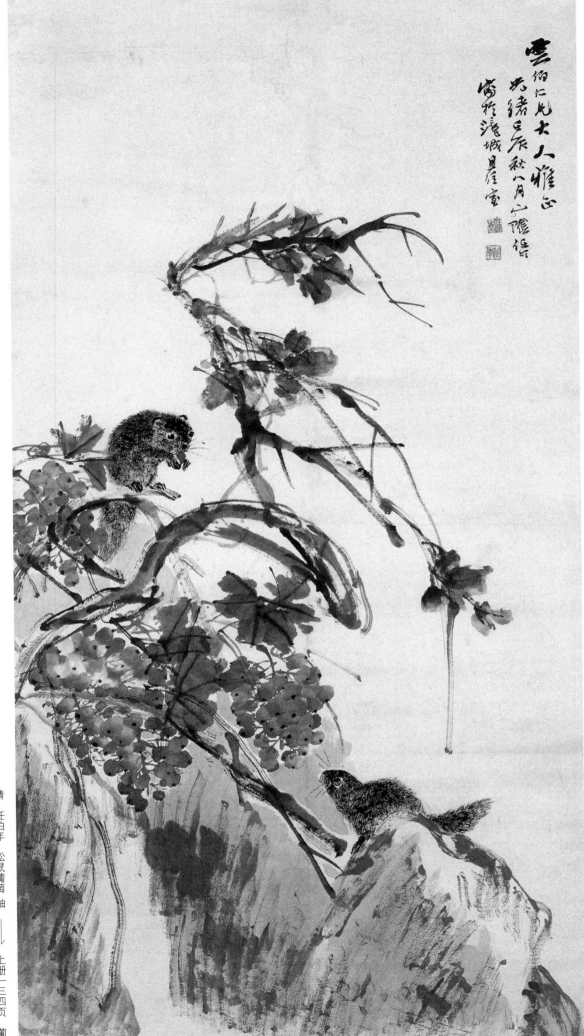

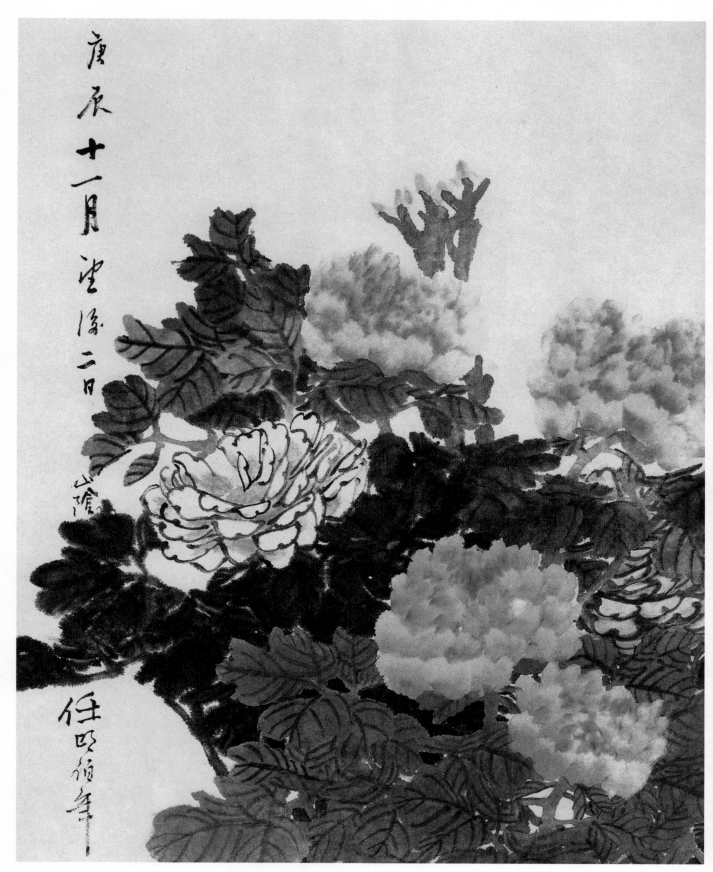

清　任伯年　牡丹图　轴　局部　⇌　上册一三八页　魏紫姚黄

清　高翔　折枝榴花图 卷　局部 ⟹ 上册一四二页　榴花

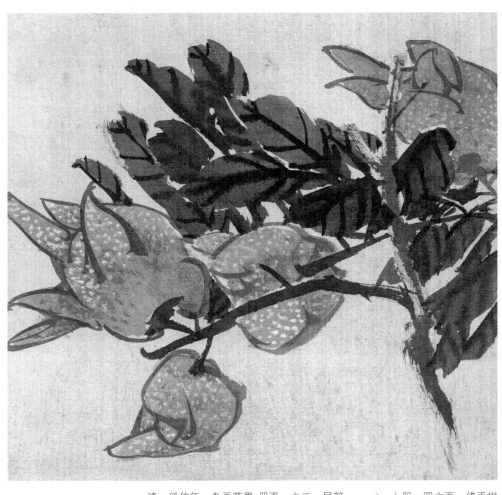

清　任伯年　杂画蔬果 册页　之二　局部 ⟹ 上册一四六页　佛手柑

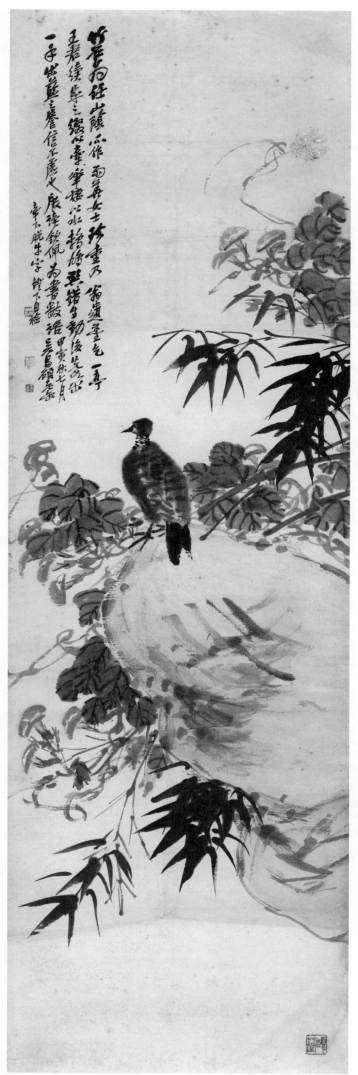

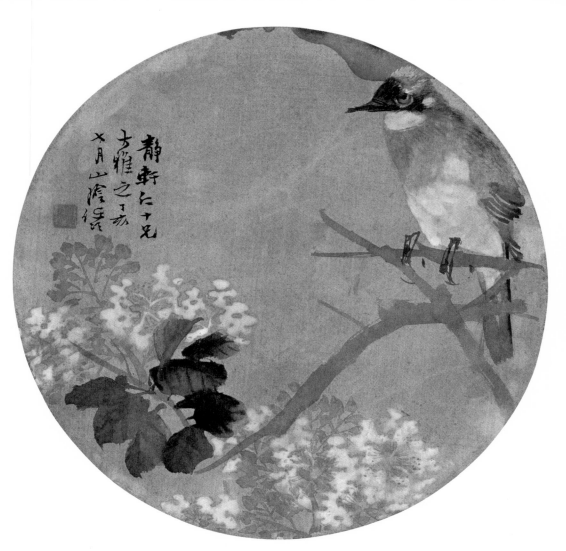

清　任伯年　紫薇白头 纨扇　⟵⟶　上册一五二页　紫薇

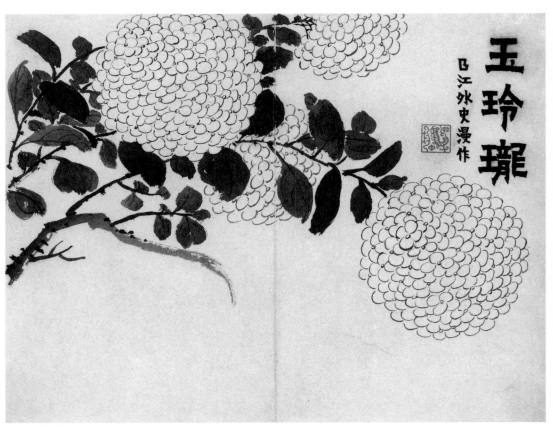

清　金农　杂画 册页　之二　⟵⟶　上册一五四页　绣球

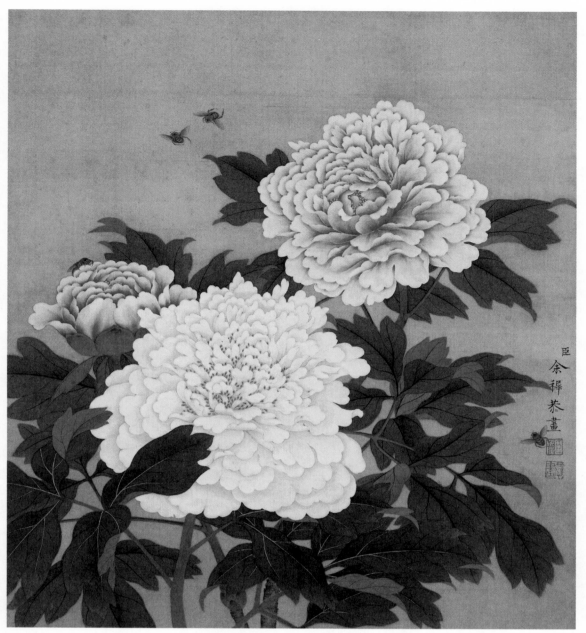

臣余穉恭畫

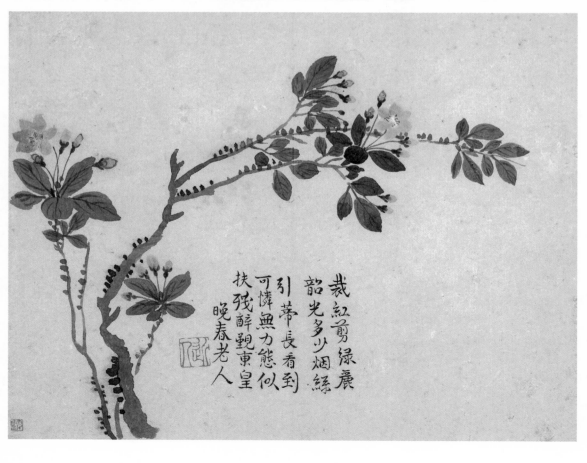

裁红剪绿晨
韶光多少烟綠
引蒂長看到
可憐無力態似
扶殘醉覲東皇
晚春老人

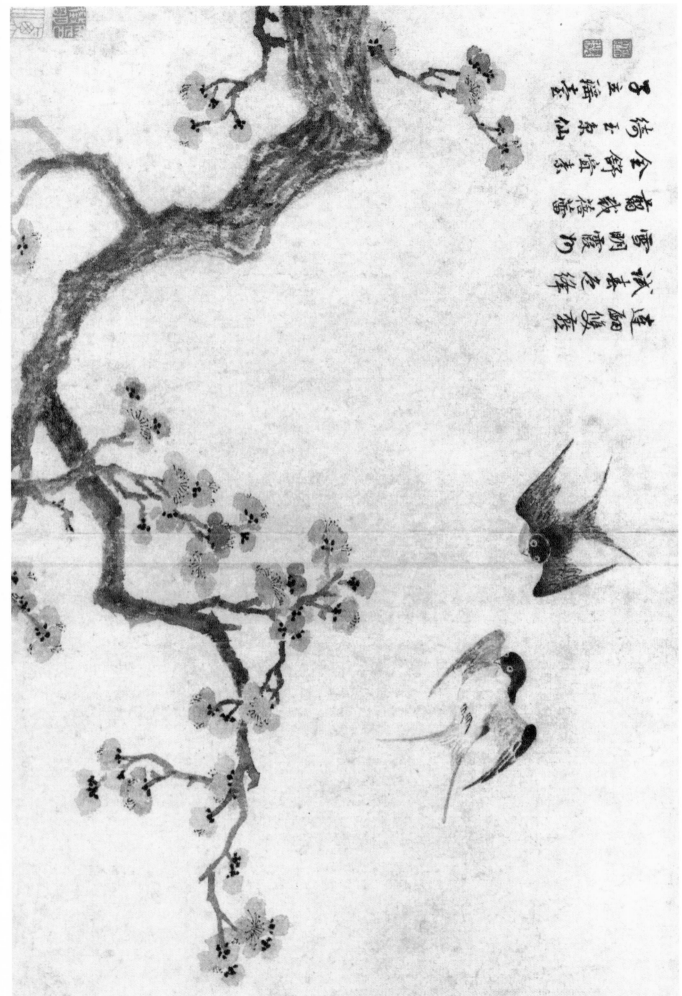

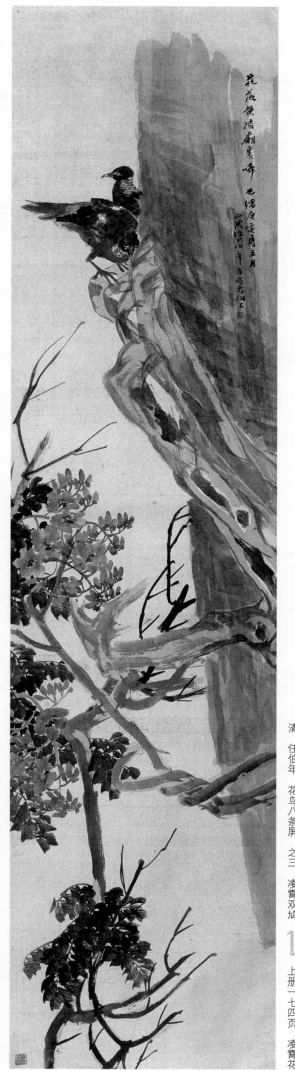

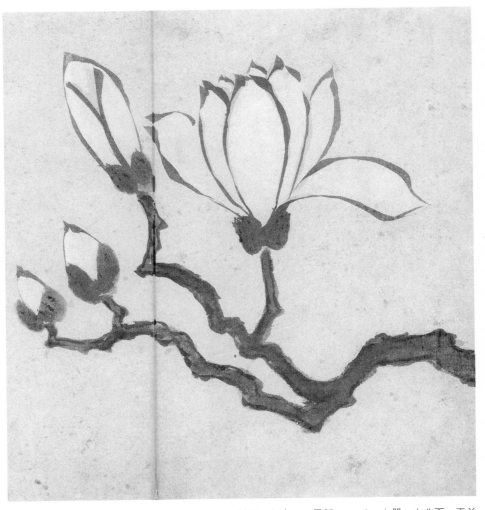

清　罗聘　花果图　册页　之十二　局部　⟶　上册一七八页　玉兰

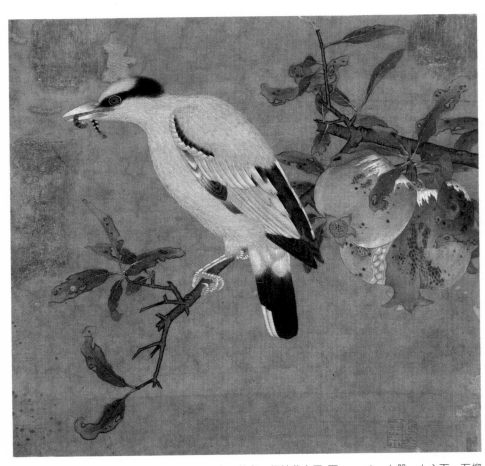

宋　佚名　榴枝黄鸟图　页　⟶　上册一七六页　石榴

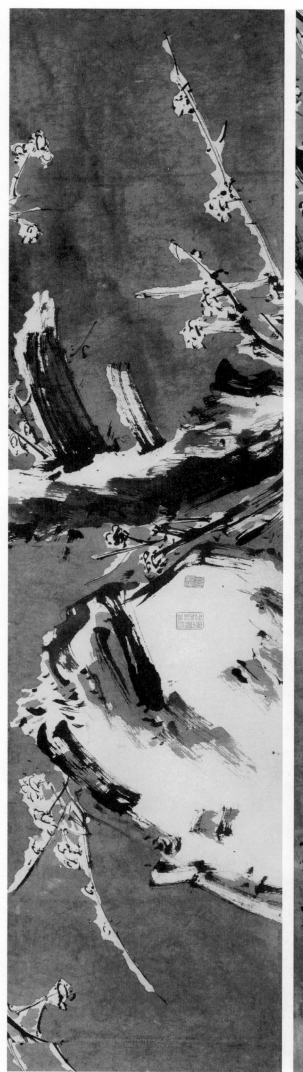
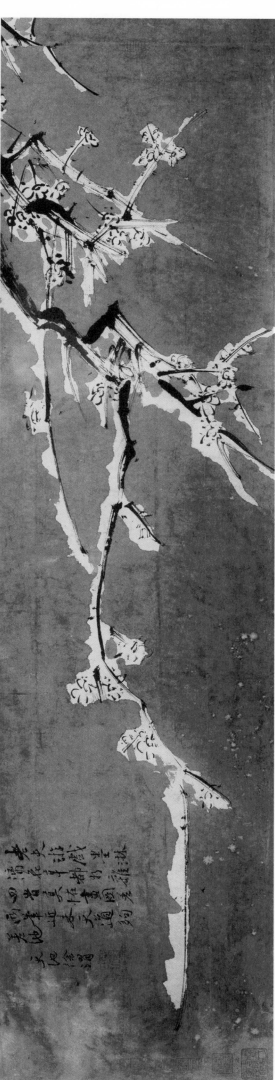

明 徐渭 四时花卉图卷 局部 二 上册一八二页 雪梅

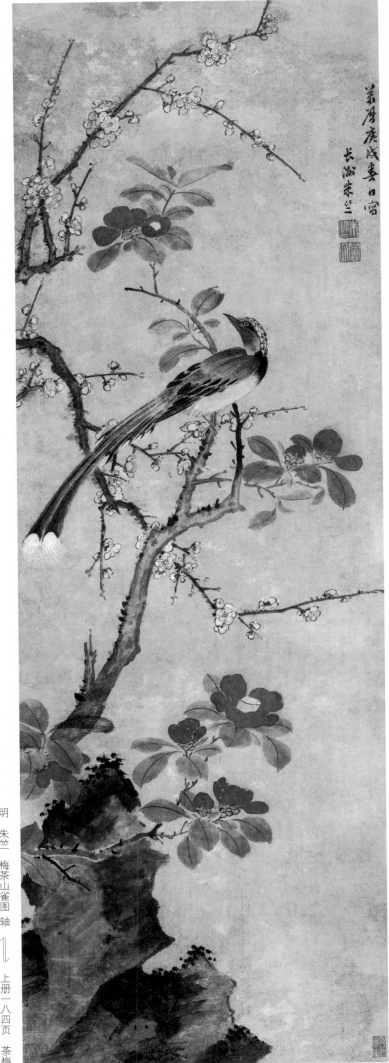

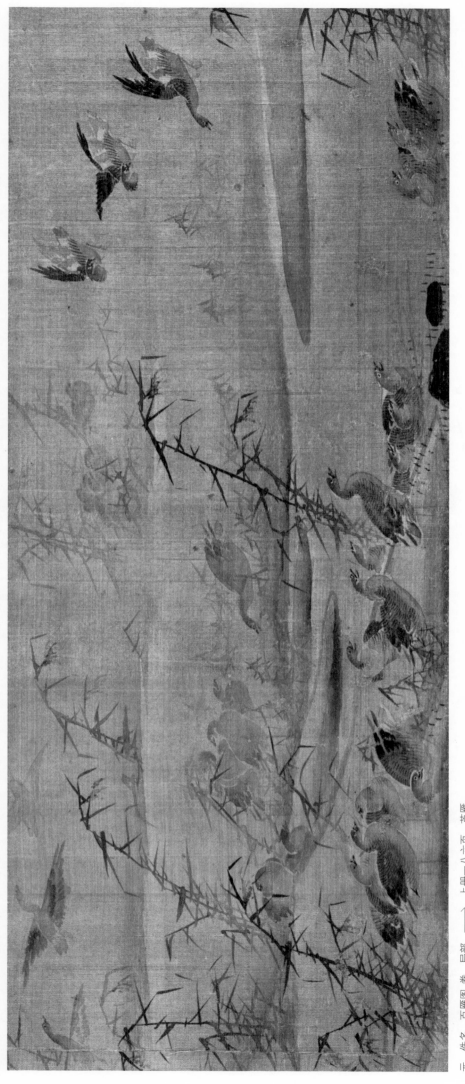

元 佚名 百雁图卷 局部 二 上册一八六页 芦雁

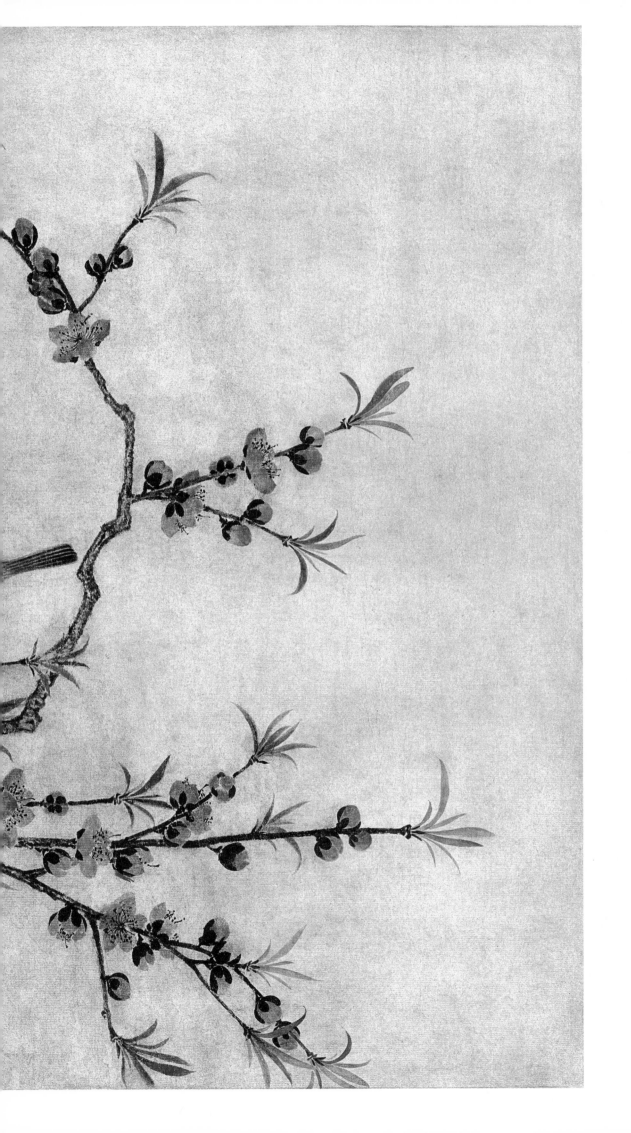

元 王渊 桃竹锦鸡图 轴 纸本水墨 纵一〇三·三厘米 横五五·四厘米 故宫博物院藏

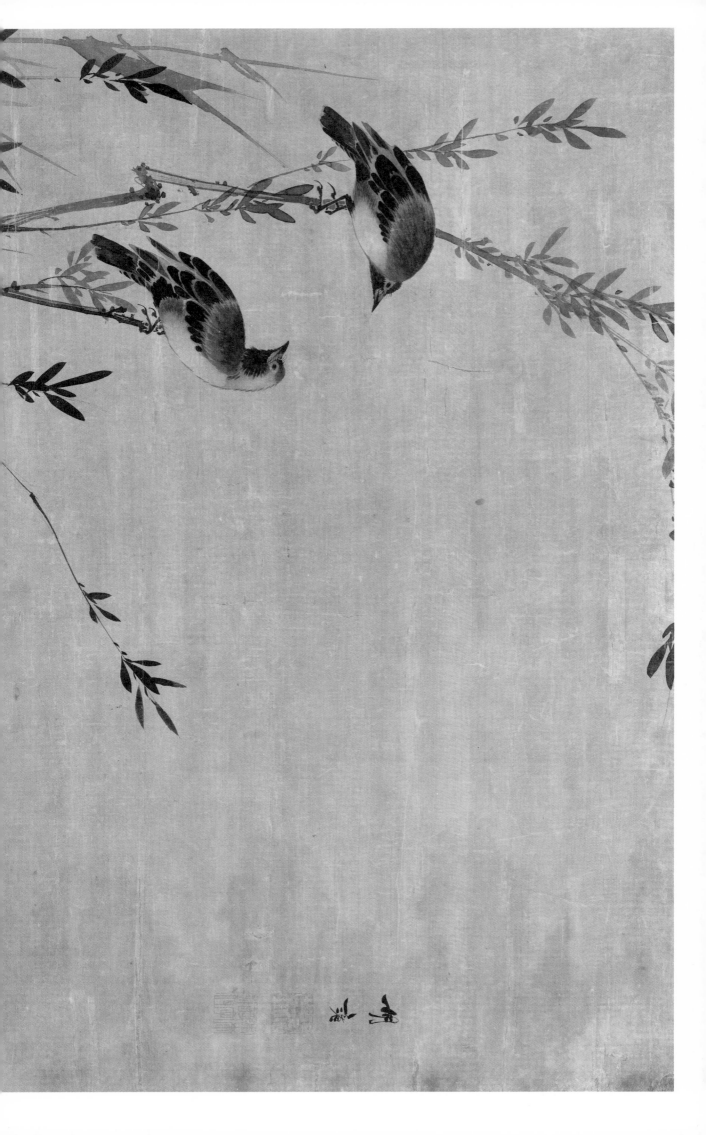

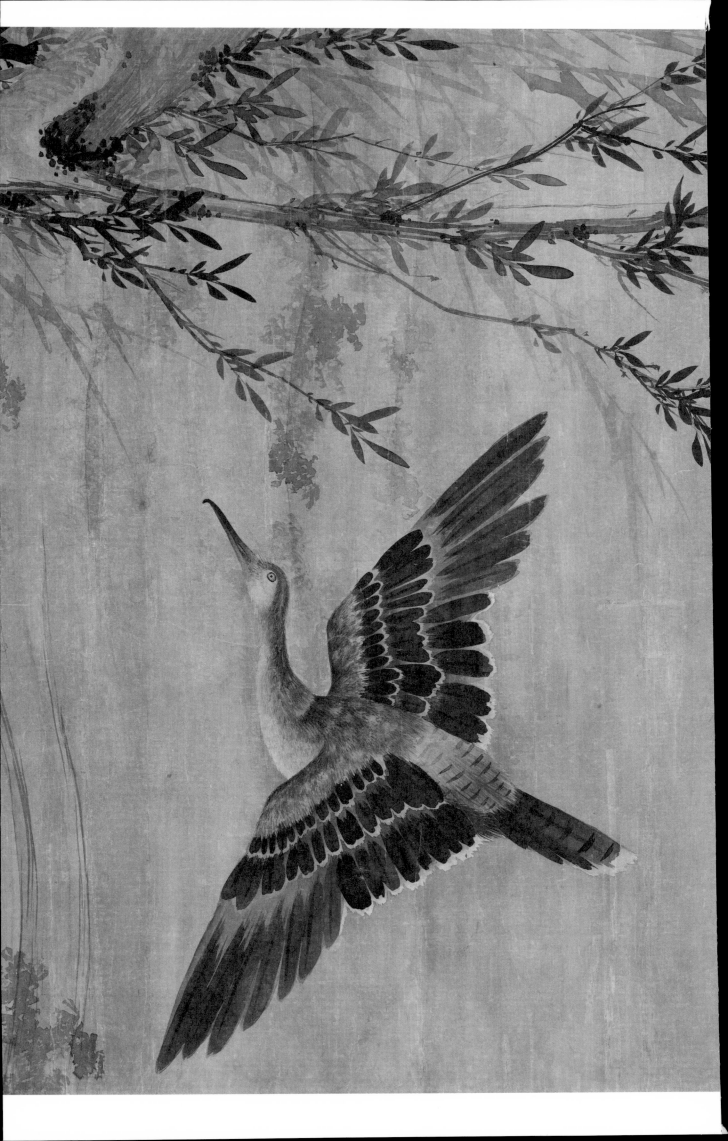

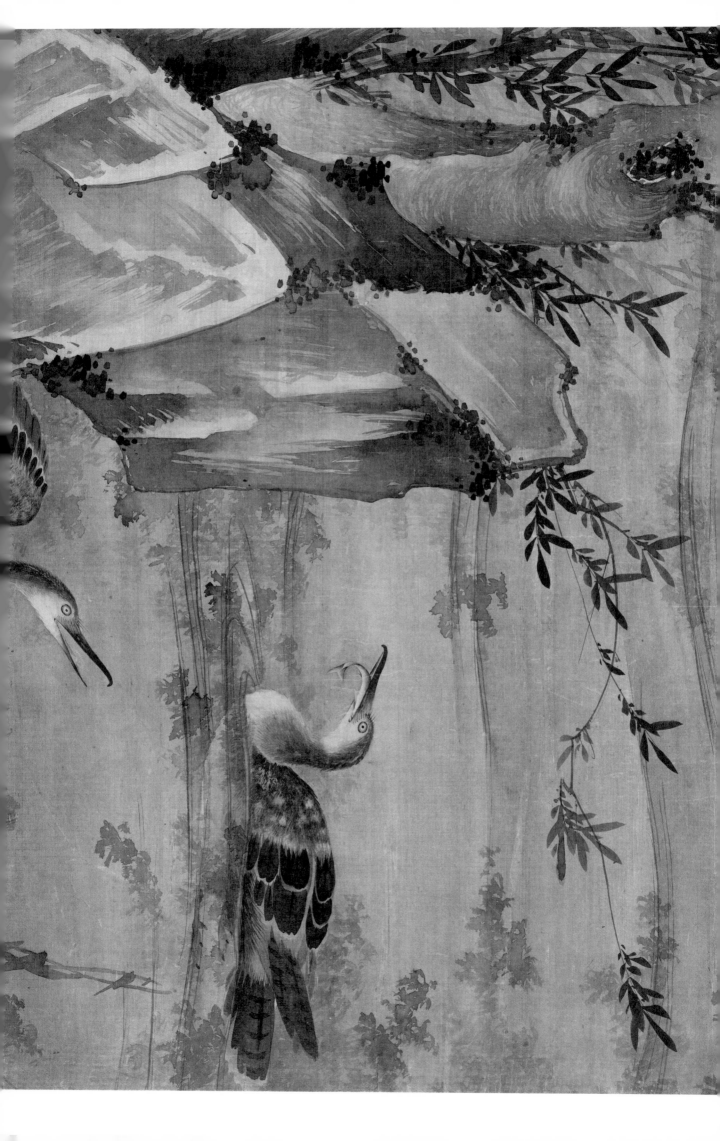

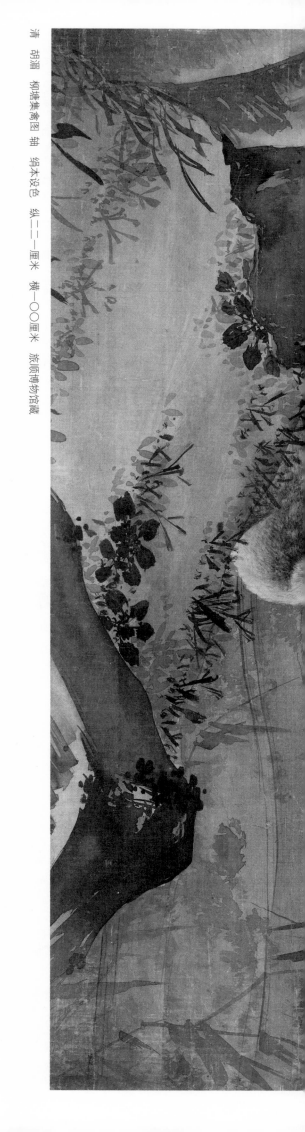

清 胡湄 柳塘集禽图轴 绢本设色 纵二二一厘米 横一〇〇厘米 旅顺博物馆藏

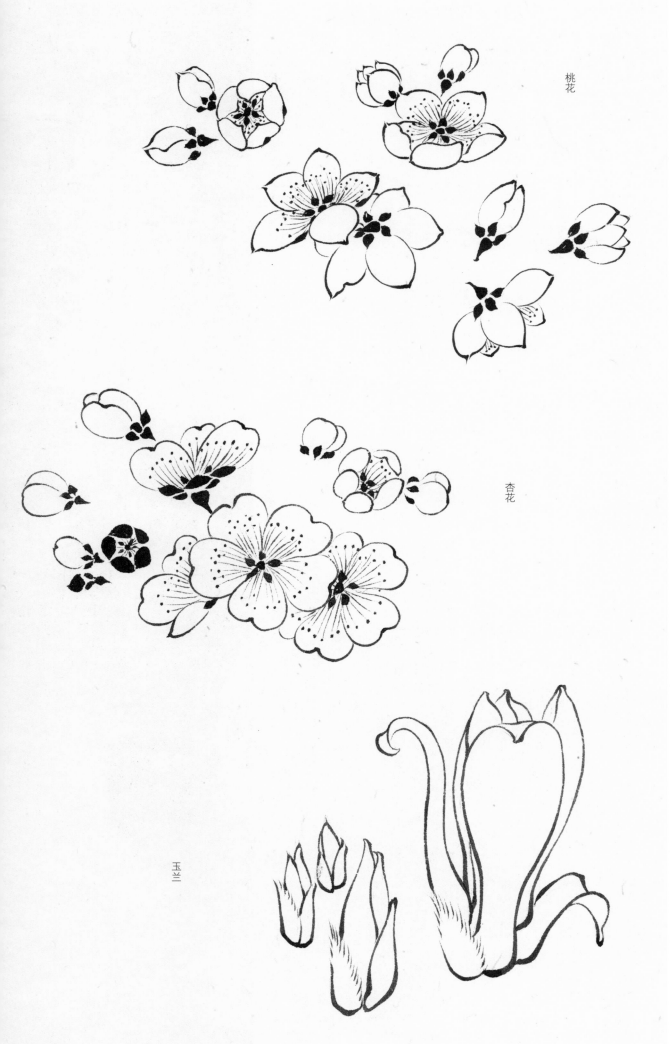

桃花

杏花

玉兰

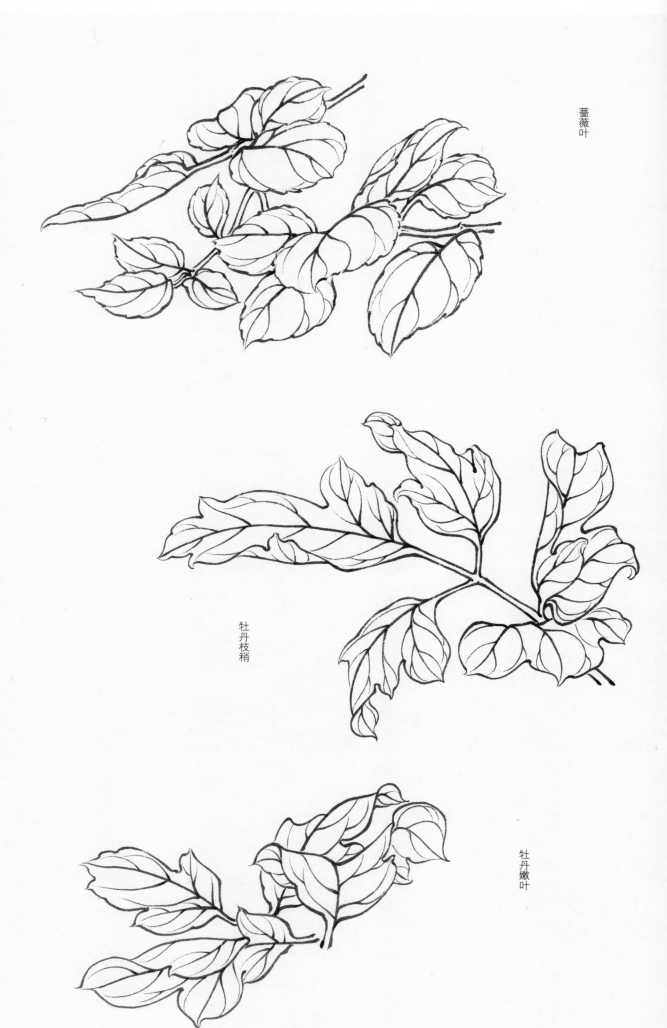

蔷薇叶

牡丹枝稍

牡丹嫩叶

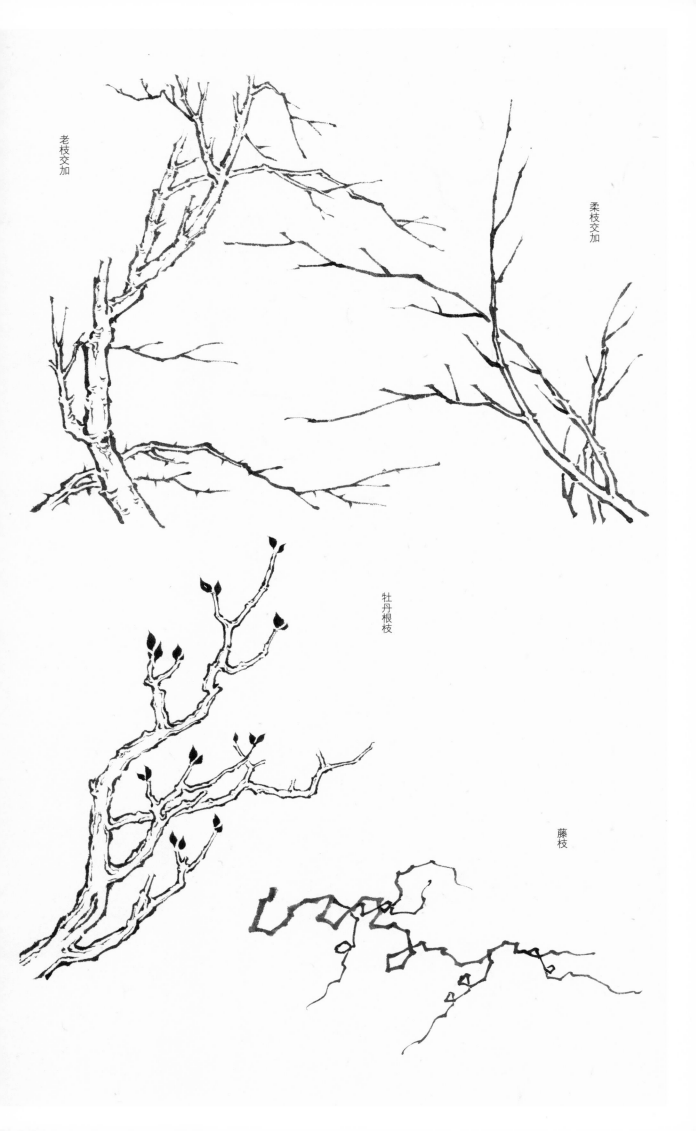

老枝交加

柔枝交加

牡丹根枝

藤枝

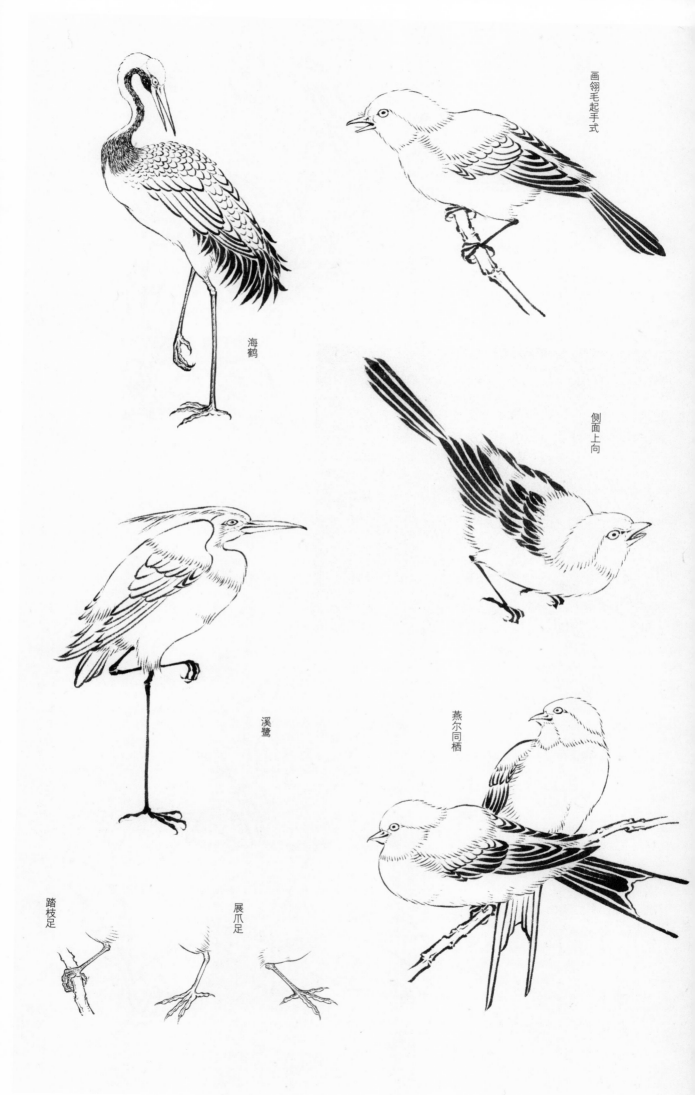

画翎毛起手式

侧面上向

海鹤

燕尔同栖

溪鹭

踏枝足

展爪足

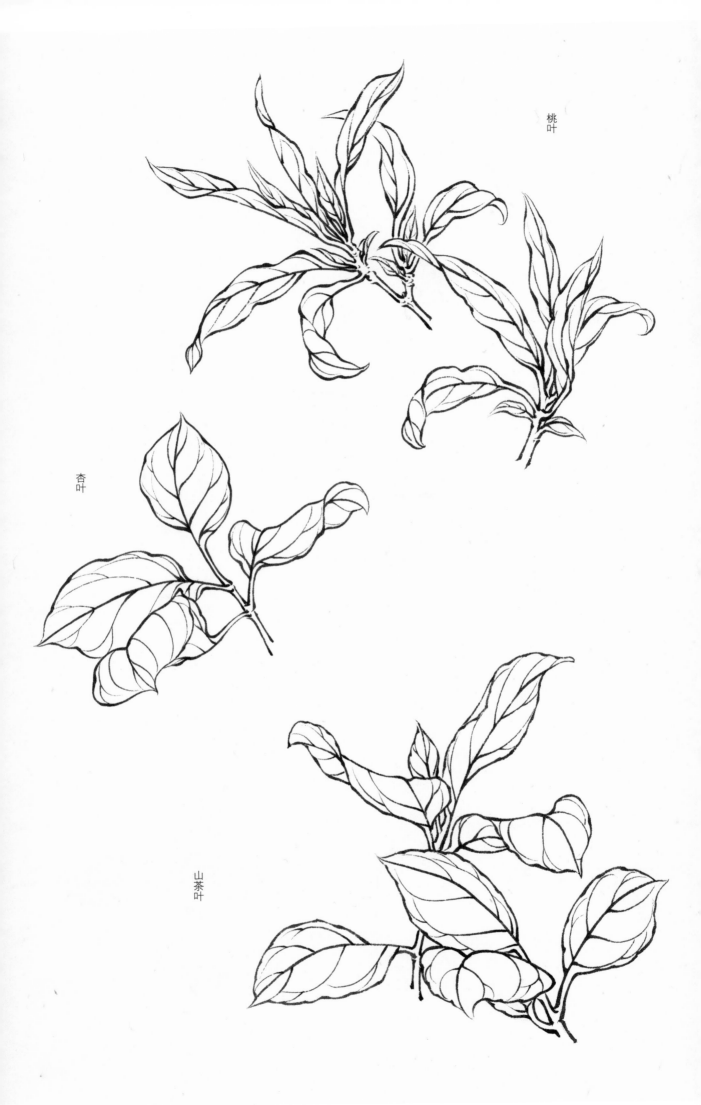

桃叶

杏叶

山茶叶

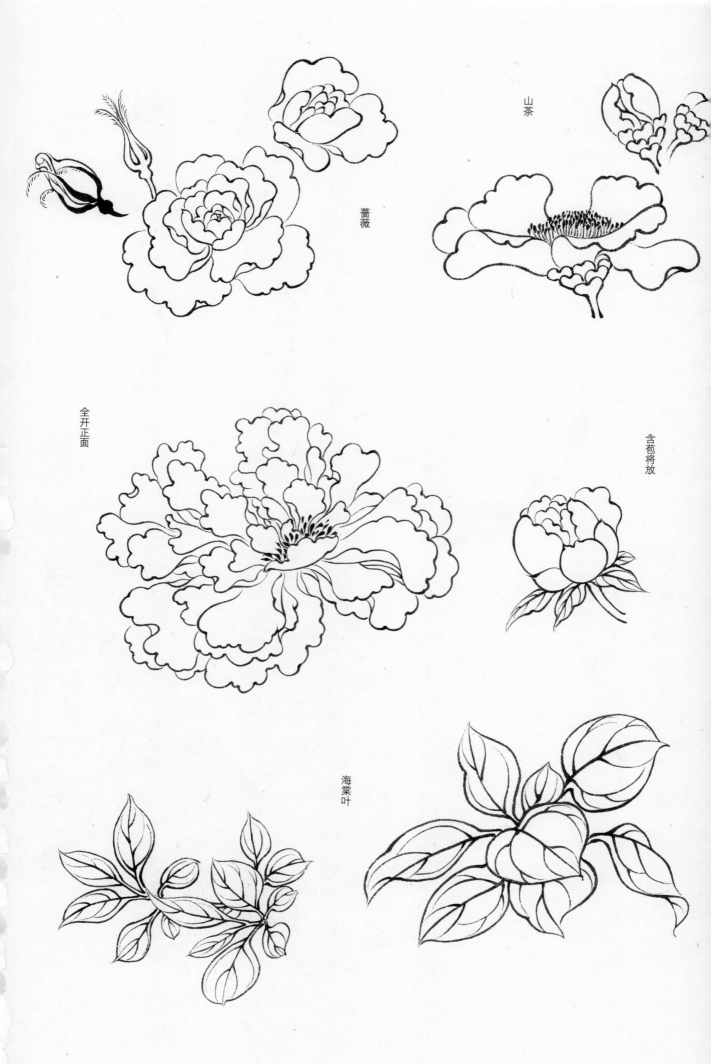

山茶

薔薇

全开正面

含苞将放

海棠叶

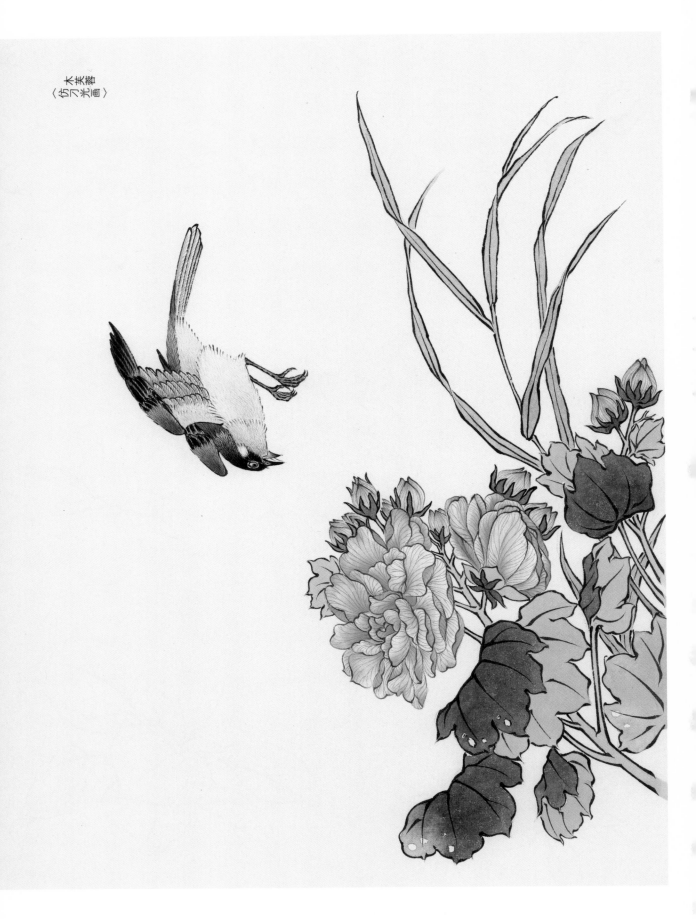

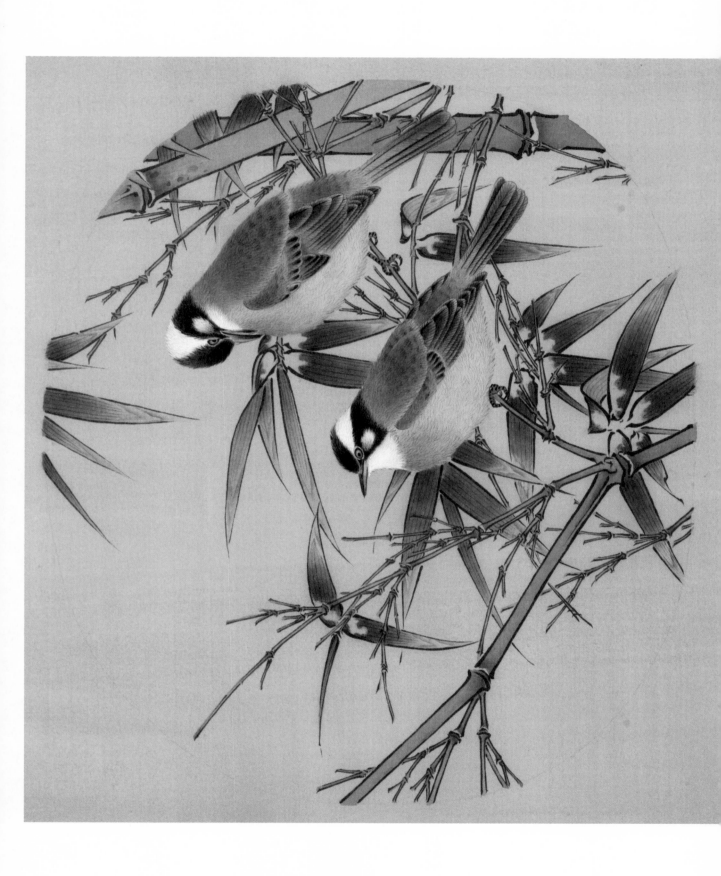

图书在版编目（CIP）数据

历代名画解读康熙原版 ：芥子园画传．翎毛花卉谱．

下 / 江西美术出版社编．－－ 南昌 ：江西美术出版社，

2023.5

ISBN 978-7-5480-7781-7

Ⅰ．①历… Ⅱ．①江… Ⅲ．①翎毛走兽画－国画技法

②花卉画－国画技法 Ⅳ．① J212

中国版本图书馆 CIP 数据核字 (2020) 第 167954 号

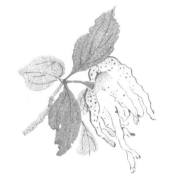

出 品 人：刘 芳
企　 划：北京江美长风文化传播有限公司
总 策 划：王国栋
策　 划：王太军
出版统筹：王太军
责任编辑：王国栋　王太军　楚天顺
　　　　　刘昊威　张 颖　殷志远
临习示范：李 宁
图稿整理：赵余钊
装帧设计： 文化·邱特聪
责任印制：谭 勋

历代名画解读康熙原版芥子园画传·翎毛花卉谱（下）

LIDAI MINGHUA JIEDU KANGXI YUANBAN JIEZIYUAN HUAZHUAN · LINGMAO HUAHUI PU（XIA）

编　　者：江西美术出版社
出　　版：江西美术出版社
地　　址：江西省南昌市子安路 66 号
网　　址：www.jxfinearts.com
电子信箱：jxms163@163.com
电　　话：0791-86566274　010-82093808
邮　　编：330025
经　　销：全国新华书店
印　　刷：浙江海虹彩色印务有限公司
版　　次：2023 年 5 月第 1 版
印　　次：2023 年 5 月第 1 次印刷
开　　本：700mm×1000mm　1/8
印　　张：35
ISBN 978-7-5480-7781-7
定　　价：118.00 元（上、下册）